U0138411

江連　忠的

高爾夫24種控球法

～自由自在的掌握球的方向～

江連　忠（日本職業高爾夫球選手）

自由自在地操控球路與彈道，
盡情地享受打高爾夫球的樂趣！

累積一定程度的高爾夫球打擊經驗後，雖然擁有相當的自信，但實際上場時，卻反而膽怯、或者擊出了右曲球、左曲球……。總是無法依自己的意思擊出小白球。

老實說，想要像職業選手般能夠控制擊球，必須先練習擊出2萬球。

當然，對於每天忙碌工作的您來說，2萬球實在是太困難了！

但是，可別放棄哦！本書將會介紹適合您、而且能讓您球技進步的方法。

所有的擊球失誤都是有原因的。您是沿著什麼樣的軌道、在什麼的擊球點，將球擊出的？首先，要先瞭解失誤的原因。

接著，反過來利用「透過打擊法，使打出去的球彎曲」的原理。也就是說，如果瞄準直線卻老是擊出右曲球的話，可以藉由擊出左曲球來加以矯正。

另外，如果能夠縮小右曲球與左曲球的彎曲幅度，實戰時更可能擊出小左曲球（draw）與小右曲球（fade）。同時也會擊出不同的彈道，也就能夠控制球路的高低。

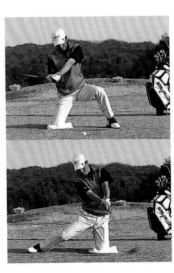

擊出小右曲球（Fade）

右腳、或左腳屈膝跪立擊球，實施有限制的左曲球練習。即使如此，仍有可能擊出小左曲球（draw）與小右曲球（fade）。練習的秘訣是巧妙地左右旋轉，找出正確的打擊位置。當您覺得「可在這裡打擊！」時，就代表找到了適合自己的打擊位置。

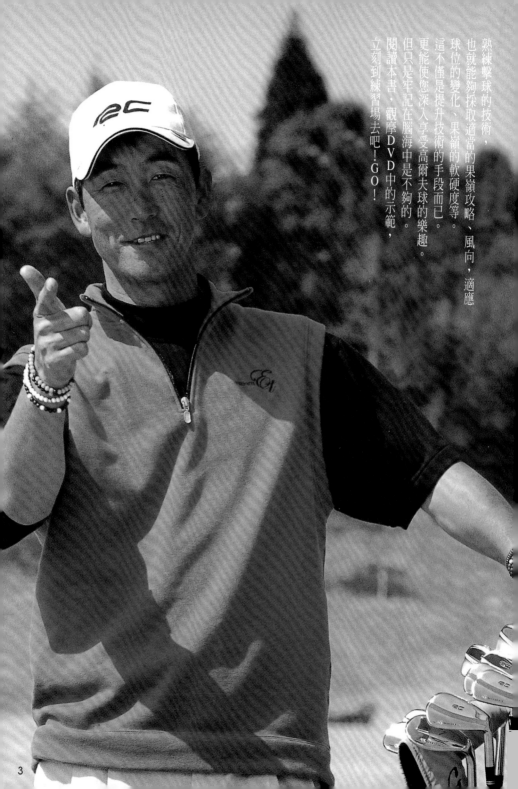

熟練擊球的技術，
也就能夠採取適當的果嶺攻略、風向、適應
球位的變化、果嶺的軟硬度等。
這不僅是提升技術的手段而已。
更能使您深入享受高爾夫球的樂趣。
但只是牢記在腦海中是不夠的。
閱讀本書、觀摩DVD中的示範，
立刻到練習場去吧！GO！

本書‧DVD活用方法——1
首先，一邊看DVD影片，一邊確認本書中的提示、練習要點。

本書‧DVD活用方法——2
瞭解練習的目的、方法後，拿著這本書到高爾夫練習場去吧！但是，每次在練習場練習的項目，最好要集中縮小練習的範圍。

本書‧DVD活用方法——3
本書中，為求在練習場上方便活用，都有標示需要使用的球桿。請依練習、課程的目的，加以活用。

高爾夫24種控球技巧
~自由自在掌握球的方向~

第 **1** 章
左曲球與右曲球的打法

打擊時，任何人都希望球能夠直線飛出。

但是，擊出球後，卻總是往左、或往右飛出。

因此，很容易讓人以為「高爾夫球很難」。但是，擊出的球之所以彎曲，是有原因的。

瞭解造成的原因，並且積極地嘗試擊出彎曲球，

反而有助於掌握擊出直線球的秘訣、控制擊球的技巧。

打擊時桿面打開的狀態……

基本上，擊球時需要向右旋轉。揮桿軌道如果是由內向外揮桿（inside out），則會形成外彎球（push slice）；如果是由外向內揮桿（outside in），則形成大幅度的右曲球（slice）。

球為什麼會彎曲呢？

擊球的瞬間，擊球面的方向、重心、球的位置、桿頭軌道，都會影響球被擊出後飛出的方向。

球被擊出後飛行的方向，是由打擊瞬間的「球與桿面的關係」、「桿頭速度與運動方向」所決定。所謂「球與桿面的關係」，係指擊球時桿面的方向、以及桿面的哪個位置與球碰觸。其次，再加上「桿頭速度與運動方向」的因素，才能決定球被擊出後飛行的方向。

例如：對準飛球線，當桿頭由內側往外側揮出時，如果桿面打開，將會擊出向右偏的右曲球；如果桿面封閉，就

打擊時的方式，決定球的飛行方向！

會擊出偏左的左曲球。

理想的直線球，是對準飛球線筆直飛出。桿面與飛球線垂直（直角），而且桿面的重心（幾乎是擊球面的中心）必須擊中球。

打擊過程中，卻因為某種因素，導致球被擊出後彎曲。為了修正球路偏差，也可嘗試擊出右曲球、或左曲球。藉此尋找適合自己的揮桿基準。這是矯正時最重要的練習。

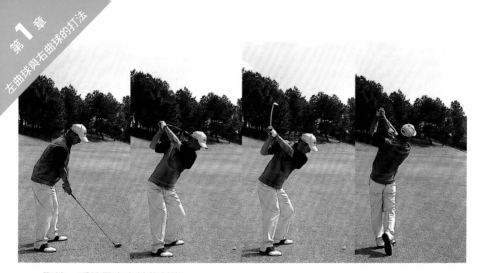

胸線、肩線是方向性的基準

球擊出的方向,應該與胸線、肩線平行,

作出與胸線、肩線平行的打擊區,是使被擊出的球是否能夠依自己意思飛出的首要條件。

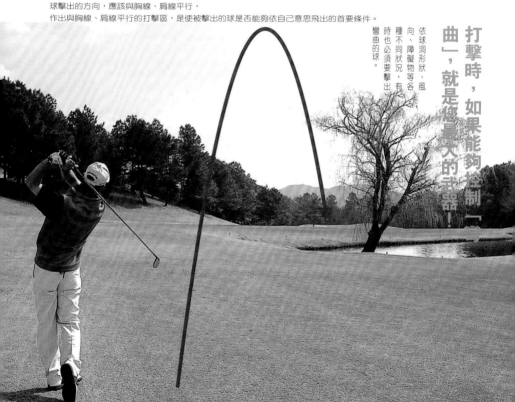

打擊時,如果能夠控制「曲」,就是您最大的武器!

依球洞形狀、風向、障礙物等各種不同狀況,有時也必須要擊出彎曲的球。

從樹林左側向右偏的小右曲球

首先模擬球的飛行方向,然後揮桿。但這不是使球「直線飛出」,而是藉由控制使球擊出後彎曲的技巧,充分享受高爾夫球深奧的樂趣。

左曲球的打法──1

如果直接飛過障礙物的上方，無論如何，都會縮短飛行距離。
本文所示為從右方避開障礙的方法，也就是擊出左曲球的方法。
對於經常為右曲球所困擾的人來說，或許會覺得很難，
但是，只要能夠擊出左曲球，就可以完全解決右曲球、高飛球的問題了。
左曲球，是掌握小白球的擊球方式，也有助於提升球的飛行距離。

左曲球的概念

意識放在桿頭末端，桿頭即會描繪出自然的位置變化

左曲球，係指擊出的球對準飛球線，由右往左彎曲的飛行方向。當然，為了將球往右擊出，準備擊球時就要面向右方。

此時，整個身體只是單純的面向右方，讓球從身體的正面脫離飛出。

以一般的擊球準備姿勢為基準，桿面對準目標，以球為中心，依順時針方向往右旋轉，身體轉向右側。此時，身體的瞄準線就是球擊出的方向。

與身體的方向（球被擊出的方向）相較之下，桿面須保持封閉的狀態。如此依以平常心打球，就可以擊出正確的左曲球。

揮桿時要注意的重點是，打擊時不

可將身體的重心集中在右側。慢慢地將身體重心移至球的左側後，接著打擊出去，使身體的重量加諸在球上，這才是擊出最佳左曲球的方法。

另外，採左曲球擊球準備姿勢，如果桿頭擊球面打開的話，將會擊出外彎球（push slice）。所以，打擊時擊球面必須封閉。因此，必須「將意識放在桿頭上」。意識放在桿頭末端，擊球面自然就會增加，擊球面自然就會封閉。

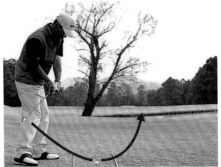

球擊出的方向與最終目標地點
球的最終目標地點，是白木棒所指的方向。利用左曲球避開位於目標途中的障礙物。想像擊球的感覺，並採取與飛球線平行的準備姿勢。

一定要有「絕對要讓球向左彎曲」
的信念。

對準飛球線往右擊出而向左彎曲的左曲球，萬一往右側彎曲、或者直線飛出的話，極可能造成很大的失誤。因此，首先一定要有「絕對要讓球向左彎曲」的信念。

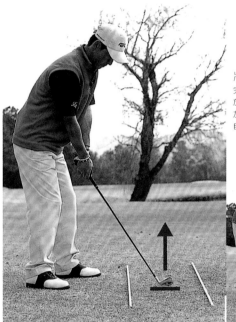

將注意力放在桿頭上
完成左曲球的擊球準備姿勢後，請將注意力放在桿頭上。如此一來，桿頭的能量將會增加，可抑制擊球面打開，進而能夠使擊球面自然翻轉將球順暢的擊出去。

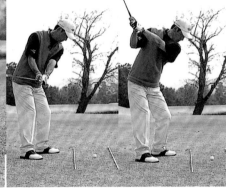

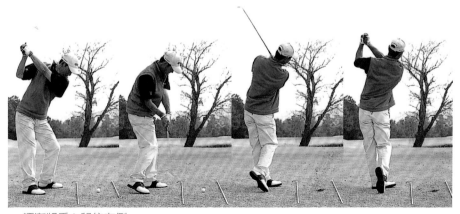

逐漸將重心移往左側
收桿時身體重心完全移至左腳。擊球當時，身體重心仍部分留在右側的話，比較容易失誤。
為了能在打擊時使身體重心完全放在球的左側，請務必轉移身體的重心。

強制左曲球練習

使用球桿：短鐵桿

本練習適合從未擊出過左曲球或無法掌握球的感覺的人。可以幫助瞭解
左曲球的原理與感覺。

採取極端的封閉式擊球姿勢，使身體得以朝目標方向回轉，嘗試著強制自己擊出左曲球。

擊出右曲球的原因是，準備擊球時右肩向前突出、或者向下揮桿時拉起腰部，構成由外向內的揮桿軌道。這樣的方式並無法擊出左曲球。

基準是球與目標連結而成的飛球線，擊球面雖閉的程度，逐漸擊出彎曲與此飛球線垂直，但由於幅度小的左曲球。身體的方向（揮桿方向＝球被擊出的方向）呈極端揮桿時，請時時記得斜線，強制構成由內向外要在身體正面擊出小白的揮桿軌道。所以，擊球球。

時，應該改變準備擊球時的姿勢。

因此，打擊時右後腳跟不要抬起，整隻腳確實著地揮出桿頭。控制身體右側不要抬高，以正確的姿勢沿著由內向外的揮桿軌道揮出桿頭，即可確實擊出左曲球。

①──桿面與目標成直角，並採取兩肩線與飛球線平行的站姿。

②──右腳腳尖張開。

③──左腳向內縮。

如此一來，身體方向會改變，球也會偏離身體正面。

接著，④──不要改變方向，使整個身體移往左側。

此時是與目標成45度以上的封閉式站姿，確實作好能使身體往飛球線回轉的準備姿勢。

從容易揮出左曲球的短鐵桿開始練習。

如果您常為右曲球所苦惱，剛開始時可以先練習擊出大幅度的左曲球，出桿頭，即可確實擊出左曲球。

使用的球桿，最好先僅能形成左曲球。

右側向前突出的準備擊球姿勢

右手比左手更往前突出、腰或肩線偏向左側的姿勢，永遠都不可能擊出直球。

等習慣之後再慢慢減弱封

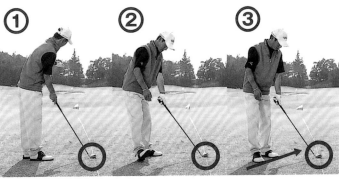

注意球與身體的位置關係

採方正姿勢──①右腳打開──②左腳向內縮──③極端的封閉式擊球準備姿勢,如此一來,很容易將球位置設定於身體左側,整個身體便會偏向左方而擊出右曲球──(4)。請務必記得球應位於身體的中央正面。

右腳著地揮出桿頭的話,即可形成由內向外的揮桿軌道

從打擊到送桿,右腳跟如果能夠確實完全著地的話,桿頭就比較容易沿著由內向外的揮桿軌道,確實擊出左曲球。

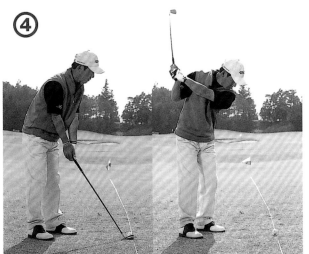

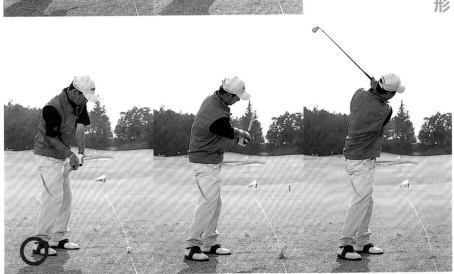

左曲球的打法——3

利用本能的練習

使用球桿：短鐵桿

利用人類「打開後想封閉」的本能。剛開始時就打開桿面的話，任何人都會在不知不覺中想要縮小擊球面。我們可以利用這樣的本能牢記左曲球的原理。

桿面打開至45度。在打開桿面後本能地縮小封閉的同時，轉身將球打擊出去。

任何人都會認為將身體、球桿保持筆直，以垂直角度球桿的影響（由於桿頭的大型化，重心距離長且桿頭較難返回），揮人，受到最近使用的

真的能夠依照自己的意思擊出直球嗎？

實際打擊時，桿面會有時打開、有時封閉。如果擊出「直球」的想法太強烈，反而會在揮桿時不知不覺地改變桿面的方向。

由於會在不知不覺中改變桿面的方向，所以，如果能夠利用這樣的本能，就能輕易地掌握左曲球的打擊訣竅。

桿面打開至45度以上，瞄準小白球，像平常一樣採取準備擊球姿勢揮桿擊出。

就這樣擊出球的話，球當然會往右飛出而形成右曲球，但由於一開始就採取打開桿面的姿勢，藉由「想要筆直擊出」的本能，打擊時會不自覺地封閉擊球面，並且在此同時揮出桿頭。請務必練習一次看看！

本練習除了訓練自己對打開、封閉的感覺之外，同時也是藉以瞭解左、右手在打擊區內所扮演功能的練習。

傾向於無意識打開桿面的就能擊出直球。但是，這樣就桿面中途容易甩開桿頭的人，可透過本練習培養「手臂與擊球面的旋轉」感覺。

但是，切忌過度練習。手臂旋轉過強，容易養成習慣，反而又被過度的左曲球所苦惱了。

是「封閉的同時」桿頭在加速的同時打擊出去

打擊時，桿面往封閉的方向揮去，所以，桿頭處於加速的狀態之下。因此，能夠充分運用右手強力擊出小白球。

培養在自然「封閉的同時打擊出去」的感覺

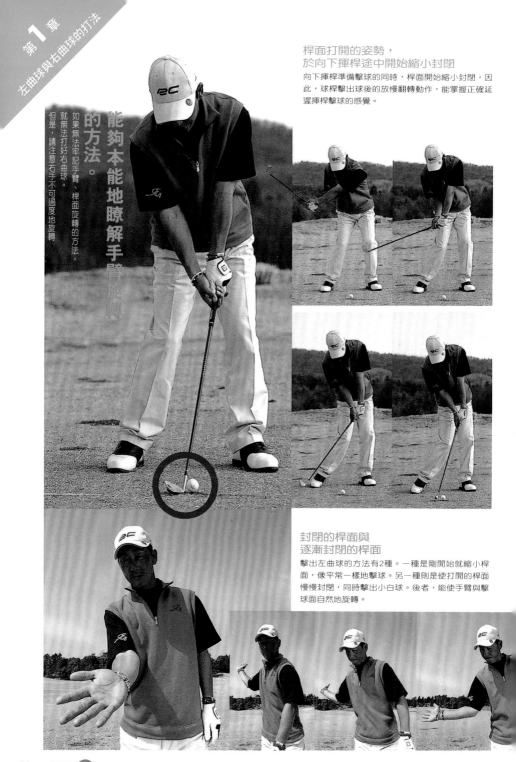

能夠本能地瞭解手臂旋轉
的方法。

如果無法牢記手臂、桿面旋轉的方法，
就無法打好右曲球。
但是，請注意右手不可過度地旋轉。

桿面打開的姿勢，
於向下揮桿途中開始縮小封閉

向下揮桿準備擊球的同時，桿面開始縮小封閉，因此，球桿擊出球後的放慢翻轉動作，能掌握正確延遲揮桿擊球的感覺。

封閉的桿面與
逐漸封閉的桿面

擊出左曲球的方法有2種。一種是剛開始就縮小桿面，像平常一樣地擊球。另一種則是使打開的桿面慢慢封閉，同時擊出小白球。後者，能使手臂與擊球面自然地旋轉。

勾球與右曲球僅是毫厘之差

注意！

正確的左曲球，是指擊出球後，剛飛出的方向是朝向飛球線右側，
接近目標時才向左彎曲的擊球。
一開始便往左飛出的擊球，就是勾球。
如果不能有效擊出左曲球，就無法提高成績的。
為了正確擊出左曲球，請訓練自己能讓球往飛球線右側擊出的感覺。

擊出正確的左曲球

打擊的瞬間，身體重心放在球的左側。如果放在球的右側，即使擊出勾球，也無法擊出左曲球。

所有的打擊都變成了右曲球、或者木桿老是擊出右曲球、鐵桿也打不出距離，並且往左、或往右彎曲情況等等。這些失誤的原因與揮桿過程中身體的重心位置有關。打擊時，自己的重心位置仍停留在擊球準備位置上、或放在右側、或者老早就移往左腳等，也只能夠擊出勾球，並無法擊出正確的左曲球。

此，為了要在向下揮桿的早期階段，使桿面回到垂直角度，身體不可以移動。這是重心仍停留在右邊的最大原因。

那麼，如何在最佳的時間點將重心移往球的左側呢？

那就是在擊球瞬間，自己的身體重心都要穩穩當當地放在左腳上。

向下揮桿時，在最佳時間點將體重由右往左移動的話，那麼，在打擊的瞬間，身體的重心位置將會確實地移到球的左側，進而能夠擊出最佳的左曲球。

身體重心性，都以順暢的重心移動做為必要條件。

球飛距離、方向停留在擊球準備位置上、放在右側、或老早就移往左腳等情形，將會在上桿頂點以前使桿面打開。

在桿面不知不覺之間打開的瞬間，腦部會瞬間發出關閉桿面的指令。因

將意識放在自己的重心位置上

基本上，重心是指支撐體重最關鍵的部分。重心位置的不同，對於球飛方向、球路，都會產生很大的影響。

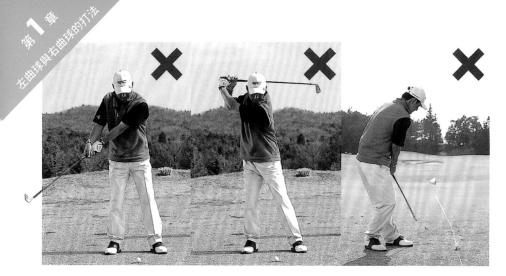

沒有節奏感的向後揮桿（左）、舉起球桿的上桿頂點（中），並無法順暢地移動重
心，容易形成使重心仍停留在右側的打擊（右）。

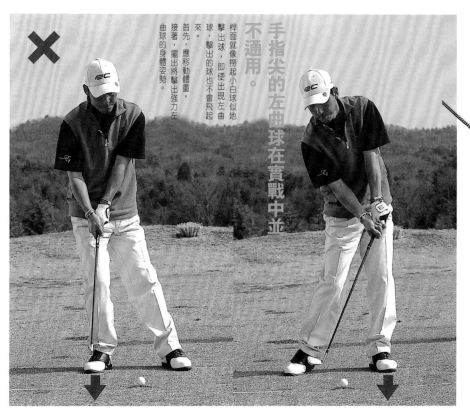

手指尖的左曲球在實戰中並不通用。

桿面就像撈起小白球似地擊出球，即使出現左曲球，擊出的球也不會飛起來。

首先，應移動體重。接著，擺出將擊出強力左曲球的身體姿勢。

穩當地將體重移往左側！
上桿過程中如果打開桿面的話，潛意識會想要快點關閉桿面而提前釋放球桿，於是形成右重心的打擊（左）。
體重由右往左移動完成的速度，比球桿向下揮的速度還要快時，就還有多餘的時間等待打擊（右）。

左曲球的打法——4
跨步擊球練習

使用球桿：短鐵桿

如前項所述，跨步擊球練習能實現左重心擊球。
上桿頂點往下擊球時，左腳大幅跨出，使體重一下子完全移往左腳。

左腳沿著飛球線右邊大幅度的跨出。
決定往右擊出小白球的擊球位置。

這是將身體重心移往左曲球左側後擊球小白球的練習。

與平常一樣，採取準備擊球姿勢。接著向後揮桿，上桿頂點時左腳同時大幅踏出。踏出的方向約在飛球線的稍右方，且稍微遠一點。踏出的左腳要牢牢地撐住體重，身體重心完全移往球的左側，在此狀態下才可揮桿擊球。

另外，小白球隨著左腳的跨出，向下揮桿軌道形成由內向外揮桿（inside out），可作出容易擊出右曲球的狀態。儘管如此，為了能夠擊出左曲球，向右擊出小白球是先決條件。因此，應先利用左腳決定好向右擊出的擊球位置。

也可藉由空揮進行練習，無需實際擊球。上桿頂點時很難同時踏出左腳的人，可以採用單腳打法的方式，也就是左腳靠在右腳上的狀態，接著再開始揮桿，並同時跨出左腳即可。

慢慢地，您就能夠掌握「利用左腳、左腰的位置，自然擊球的感覺」。就是這樣的感覺，這是將球往右擊出後向左彎曲的重要感覺。

請務必積極地反覆練習。不僅是重心移動、左曲球的感覺，揮桿時全身的節奏感也會變好，也能漸漸感受出上桿頂點後的下桿、擊球的最佳時間點，並且逐漸掌握自己揮桿的「適當時機」。

踏出左腳，完成向右擊出的準備！

以左腳承受體重
下桿的同時，體重由右往左移動。為了能夠確實移動體重，請跨出左腳，完全將體重由右往左移動。

左曲球、節奏感、自己的適當時機一石三鳥的超級練習。

這不僅是用來矯正右曲球的左曲球練習法，同時也是一石三鳥的揮桿練習。

大幅跨出左腳的話……
實際感覺體重移動，將重心移至小白球左側，同時作出有節奏感的揮桿，更能夠確立揮桿的「適當時機」。

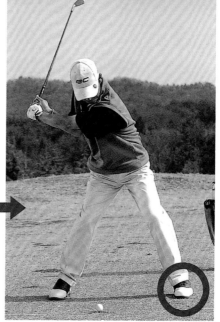

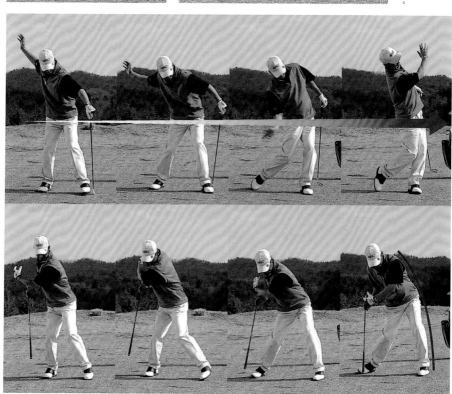

以下半身為主體的右曲球
力量強大的左腳跨出，再加上右手的動作（上）、與左手的動作（下）。
揮桿軌道、體重移動，皆可藉由步法作出。

瞭解右曲球的原理
右曲球的打法——1

很多人對「右曲球」存有是擊球失誤的印象，但這是偏見。
筆直地瞄準球，卻擊出右曲球，這雖然是失誤，
但是，一開始瞄準就擊出右曲球，是球場上最佳的武器。
而且，對於被左曲球所困擾的人、無法提升球飛行高度的人來說，
右曲球打法，可說是有效的改善方法。

提示！

最佳右曲球與最差右曲球

身體與擊球面的關係不變，是擊出最佳右曲球的第一條件。

幾乎所有學習高爾夫球的初學者，都曾經有過因為失誤而擊出右曲球的經驗，但是，如果想要控制右曲球，就請先從挑戰最佳右曲球開始。由於擊球要朝飛球線左側擊出，所以，擊球準備姿勢要與飛球線平行。姿勢設定的方法，如左頁插圖所示，但請注意打擊時並非瞄準左側。揮桿時的重點是，擊球面方向不變。

維持瞄準姿勢時身體與擊球面之間關係的訣竅是，擊球面向內才能夠控制擊出最佳右曲球。

維持身體與擊球面之間關係的訣竅是，使左側重心穩定，右側保持充分的活動空間。使身體快速回轉，左側不可失去重心，儘量在不晃動球桿的狀態下揮桿，如此才能擊出最佳右曲球。

擊球面是向外打開的
擊球面瞄準最終目標，相對於小白球的擊出線，是向外打開的。

送桿動作時手臂無需拉回
送桿時，雙手要充分伸直，而且不用拉回，正是擊出右曲球的訣竅。

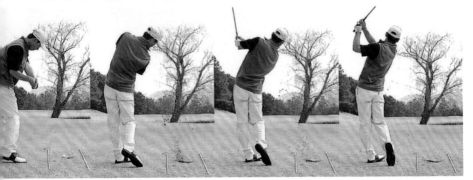

短鐵桿等大仰角度的球桿，很難擊出右曲球。

打擊右曲球時，最好使用長鐵桿等仰角度較小的球桿，擊球面較直，比較容易擊出右曲球，更換號數較高的球桿也比較安心。

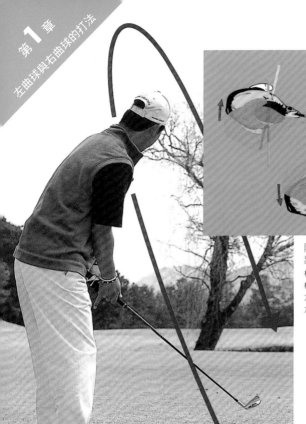

小左曲球

小右曲球

隨著以球為中心畫出的圓弧線移動

桿面的方向，保持對準目標。以球為中心，順時鐘方向為封閉站姿，逆時鐘方向為開放站姿。

注視草皮痕跡的方向

對準目標向右擊出的草皮痕跡，從第8頁的左曲球時，與右曲球的草皮痕跡比較後，可知兩者擊出的方向有很大的差異。

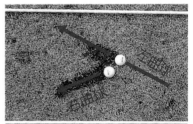

更換成1、2號球桿，調整距離

與左曲球相較之下，擊出右曲球時球桿不晃動，距離當然會縮短。因此，可將球桿換成1、2號桿，藉以調整距離。因為是控制性質的打擊，所以，別忘了要稍微縮短握桿長度。

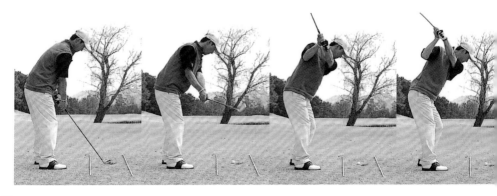

半身打擊練習

使用球桿：4號鐵桿

手臂、身體緊繃的話，就會擊出左曲球、擊出的球也飛不高。
使全身放鬆，讓身體回到中間位置

朝向目標，上半身準備揮桿，
擊球面、手臂、身體位於中間位置上。

揮桿時身體與手臂如果緊繃，會導致打擊時拉起手臂而晃動桿面。這是造成擊出的球飛不高的最大原因。

為使擊出的球依自己設定的方向飛出，最好要找到一個適當的中間位置，使全身沒有縮緊的感覺、壓力等。

擊出的球由飛球線左側彎曲飛至右側，即為右曲球。首先，雙眼注視飛球線，同時上半身擺出擊球姿勢練習空揮。光是這樣的空揮練習，就能夠大大地減輕身體、手臂的壓力。

以半身揮桿，揮桿的軌道，相對於飛球線是由外向內揮桿（outside in）。如此即可練就右曲球的基本技巧。身體以接近45度朝向目標，因此，左側的視野極為寬廣。這也是擊出右曲球的絕對條件。

打擊左曲球為了保持平衡，建議也可進行這樣的空揮練習。空揮練習結束後，接下來就是實際打擊了。

打開身體角度、以上半身擺出擊球姿勢，盯著目標開始向後揮桿。到達頂點附近時，快速瞄一下球，確認球的位置後再打擊出去。這時候，沒有必要作全揮桿。總之，最重要的訣竅就是放鬆、輕輕地打擊。請透過本練習，培養輕握球桿的感覺。

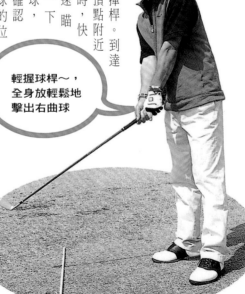

> 輕握球桿～，
> 全身放輕鬆地
> 擊出右曲球

全身緊繃的打擊
身體、球桿過度地縮在一起（緊縮），身體與手臂也會緊縮在一起，打擊時球桿會往上（手臂往上），是形成受阻左曲球最大的原因。

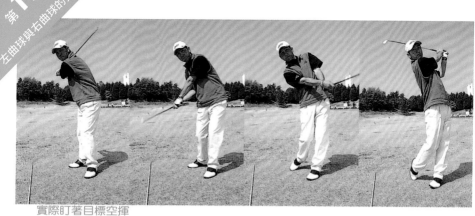

實際盯著目標空揮

身體充分打開，並且盯著目標空揮的話，全身上下都不會覺得有
壓力，能夠悠然自得地揮桿。

左側視野寬廣的話，比較容易往
左側揮出。

橄欖球的第一排中鋒右側視野寬廣，左側視野就會被遮住。
如果能同時盯著目標向後揮桿的話，
由於左側視野較寬廣，所以，自然較容易往左方向揮出。

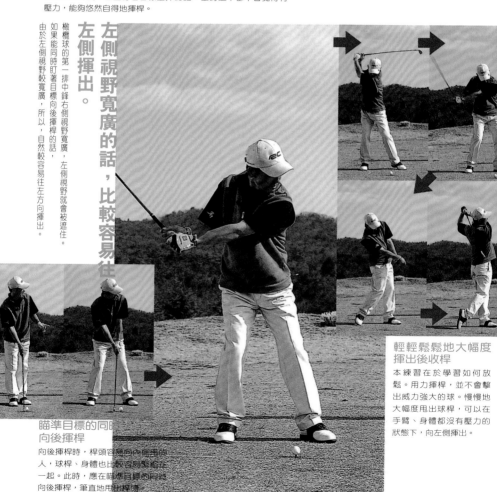

**輕輕鬆鬆地大幅度
揮出後收桿**

本練習在於學習如何放
鬆。用力揮桿，並不會擊
出威力強大的球。慢慢地
大幅度甩出球桿，可以在
手臂、身體都沒有壓力的
狀態下，向左側揮出。

**瞄準目標的同時
向後揮桿**

向後揮桿時，桿頭容易向內側甩的
人，球桿、身體也比較容易縮在
一起。此時，應在瞄準目標的同時
向後揮桿，筆直地甩出球桿。

利用本能的練習

使用球桿：8號鐵桿

利用人類「緊縮就想放鬆」的本能，來打出右曲球。

是改善強烈的右手反轉而受阻、以及左曲球的特效藥。

準備擊球時，如果覆蓋擊球面的話，自然能夠揮出開放性的打擊。

擊出右曲球的絕對條件是，打擊時的桿度晃動」、「擊出右曲球」，但同時也能訓練自己在實際擊球時輕易地擊出高飛球。

希望提高球擊出的高度，桿面一開始就要打開，然後直接擊出。但是，對於個子較矮的人、或者揮桿平面扁平的人來說，打開桿面會令他們不安地擔心會穿過球下方而造成失誤。

因此，覆蓋擊球面、並且利用打開放鬆的本能，能讓您安心地擊出高飛球。

用本能」、「避免右手過面不可拉回。保持往擊球球」，但同時也能訓練自面的方向的感覺。

這也是在利用人類的本能。這次剛好與擊出左曲球時（參考練習2）相反，擊球面應向內封閉。

如此揮桿擊出的話，小白球確實能往飛球線左側飛出，擊球面如果能夠設定成這樣的角度，實際打擊時就能「反射地筆直拉回擊球面」。

這是人類的本能。由於桿面是保持打開的狀態碰觸小白球，所以，擊球時必定形成右曲球。

結果，打擊後手臂伸直的同時引導揮桿，形成大幅度的送桿動作。

本練習的目的是「利

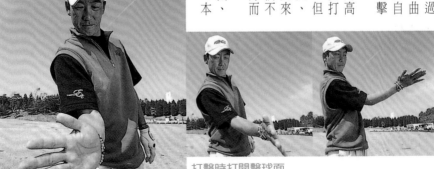

打擊時打開擊球面

打擊的瞬間，即使擊球面是封閉的，只要擴大放開，並且碰觸到小白球，也能使擊出的球形成右曲球。

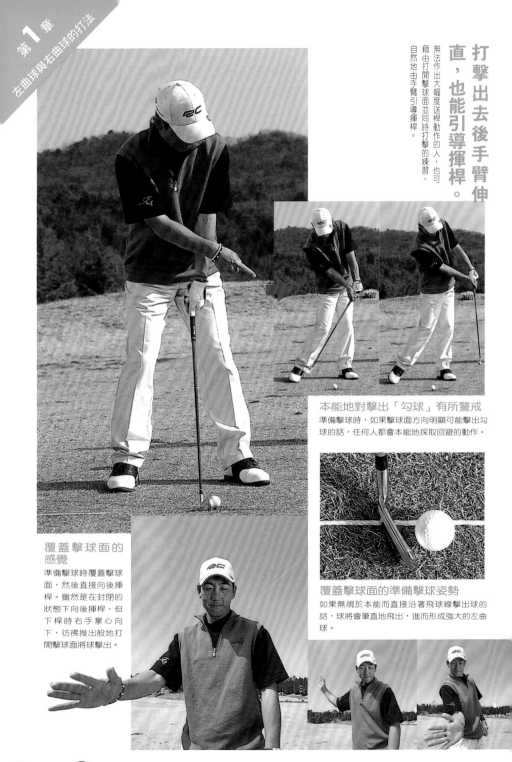

打擊出去後手臂伸
直，也能引導揮桿。

無法作出大幅度送桿動作的人，也可
藉由打開擊球面並同時打擊的練習，
自然地由手臂引導揮桿。

本能地對擊出「勾球」有所警戒

準備擊球時，如果擊球面方向明顯可能擊出勾
球的話，任何人都會本能地採取回避的動作。

覆蓋擊球面的感覺

準備擊球時覆蓋擊球
面，然後直接向後揮
桿。雖然是在封閉的
狀態下向後揮桿，但
下桿時右手掌心向
下，彷彿推出般地打
開擊球面將球擊出。

覆蓋擊球面的準備擊球姿勢

如果無視於本能而直接沿著飛球線擊出球的
話，球將會筆直地飛出，進而形成強大的左曲
球。

右曲球的打法——4
重視身體回轉的穩定打擊

注意！

大略掌握住小白球、也能擊出一定程度的飛行距離。
但是，沒有實際打擊看看的話，是無法預知結果的。球路也一直無法穩定下來。
希望改善這樣的狀況，不能只仰賴手臂的擺動，
還是得練習重視身體回轉的揮桿方法。
如果利用身體的力量練習穩定揮桿的話，球路將會慢慢地日趨穩定。

左曲球的優缺點
右前臂如果旋轉過強的話，將會受到鐵桿的阻礙。

職業級選手、或技術較好的高手，並非一面倒地只會打直線球。有時他們也會以左曲球、或右曲球作為戰略。其中，以右曲球為主要球路的選手，有許多人過去就曾經因為左曲球而吃足了苦頭。

在初學階段，大多數人曾經有過擊出右曲球的經驗，但隨著對高爾夫球的習慣程度、打擊次數的增加，逐漸能掌握住自己的球路。

於是，深受右曲球影響，反而逐漸擊出了左曲球。

左曲球與右曲球，在訓練高爾夫球技巧的過程中，是時有時無的球路變化，但是，如果沒有辦法有效抑制左曲球的話，便無法提高成績。

因此，如果想要排除左曲球的影響，就要從訓練打擊右曲球開始。這就是高爾夫球高手所打擊的右曲球。這

如果深受左曲球所苦的話，請運用您的全身擊出右曲球吧！

和初學階段所擊出的右曲球，很明顯地性質上是與此不同的。

高爾夫球高手打擊的右曲球，是為了抑制手臂過度旋轉而產生的左曲球，並不是藉由手臂、或腕關節擊出的，而是藉由「重視身體回轉的揮桿」而擊出的右曲球。

對於打擊不穩定、常打出失誤球的人，請運用您的全身，以身體的力量擊出右曲球，並且掌握這樣的感覺努力練習。

直球？左曲球？右曲球？
如果無法找到自己擅長球路的話，將會在充滿壓力的情況下面臨失敗。平常練習的目的，就是在於尋找屬於自己的球路、磨練自己的球路。

24

揮桿不是靠手臂，而是「靠身體回轉」的感覺很重要。

利用靈巧的手臂揮桿，不但無法有效控制、或抑制，而且也打不出一定的飛行距離。

所以，應該是靠身體回轉才對。

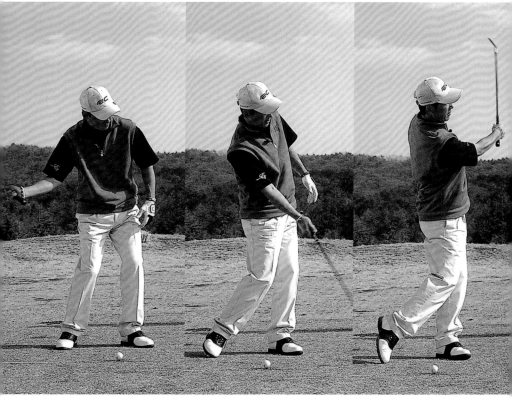

右手往上回轉的揮桿，將會覆蓋擊球面

初學階段容易以手臂的力量來打球。結果，將使擊球面覆蓋、擊出失誤球或左曲球等。

重視身體回轉的揮桿

球桿是手臂的延伸，手臂則是肩膀的延伸。體驗肩膀至球桿形成一體的感覺，並以身體的回轉將球擊出去。

肩膀至球桿，與身體一起回轉，就可以瞭解「手臂與球桿一起甩出」的感覺。

右手、左手單手揮桿

使用球桿：8號鐵桿

左曲球是能擊出飛行距離的擊球方式。但是，如果極端彎曲的話，
應小心不可「過度用力」。早期治療的方法之一是活用左曲球。

重視身體的回轉。右手單手擊出輕鬆的右曲球，左手單手擊出大幅度的右曲球。

本練習法在於訓練自己不依賴手臂的揮動，而是以身體回轉作為揮桿方法。

深受左曲球所苦、擊出的球飛不高的人，可能是因為揮桿時手臂或身體某處緊縮在一起。或者，握桿太緊、或球位置不佳等。

無論是什麼狀況，首先要培養放鬆感。但這不是根本的治療方法。

握桿、手臂、肩膀等全身放鬆後，試著以右手單手揮桿看看。球桿與身體雖然是藉由右手握桿而連接，但揮桿時利用的是身體的旋轉。請在牢記此概念，以右手單手空揮。

在反覆空揮的過程中，請尋找身體與手臂沒有壓力的狀態。

等到自己能在放鬆的狀態下反覆空揮後，再實際上場打擊。只利用右手臂，輕輕地擊出小白球，擊出後握桿壓力歸零，呈現放鬆狀態。

擊出的球會大幅度往左飛出、又飛不高的人，從揮桿到送桿動作，右前臂的回轉太強。因此，桿頭強力地轉回，在擊球面還在封閉的狀態下就揮擊出了。

當然，請一定要反覆地練習，直到不再擊出勾球、而且能夠將球高高擊出才行。

練習的目標就是「若無其事地揮桿」。能若無其事的揮桿而使擊出的球往右回轉的話，就再也不會有擊出勾球、左曲球、鐵桿甩得太高的煩惱了。光只是空揮練習就很有效果。右手單手擊出右曲球後，接著再練習以左手單手擊出大幅度的右曲球。兩者的揮桿軌道是完全不同的哦！

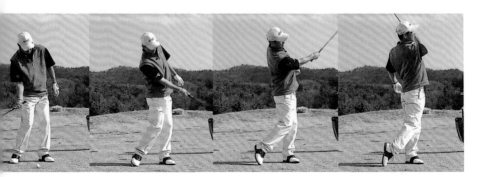

26

右手、左手單手空揮，不要過度地利用手臂

揮桿時擊球面改變，是因為過度使用手臂。是造成球路紊亂的原因之一。右手、或左手單手揮桿，能幫助您找到壞習慣。

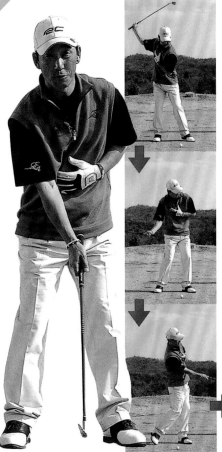

身體往右，接著往左回轉

右手雖然握著球桿，但是甩動球桿的卻是身體。意識放在身體的回轉上，由右（向後揮桿）往左（向下揮桿～送桿動作）回轉身體。

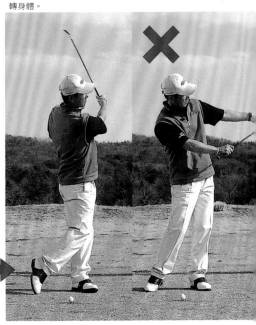

藉由放鬆後的姿勢，將球地擊出

放掉全身的力量，感覺身體完全沒有壓力，輕輕地揮桿。大幅度地將球往左側擊出，如果飛得不高時，就表示右前手臂回轉太過用力。

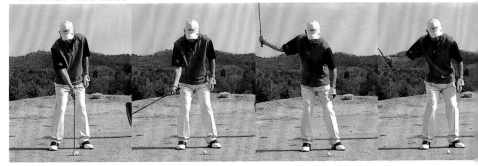

提示！

從左曲球開始進化
小左曲球的打法——1

「我打出左曲球了！」這對一向擊出右曲球的人來說，是一大進步。
擊球時往左彎曲旋轉幅度增加的話，下一階段就是
控制彎曲幅度。是的，接下來就挑戰小左曲球吧！
與單純地向左彎曲的左曲球相較之下，小左曲球要求的是靈巧的技術，
熟練它的球路後，更能享受瞄準飛球線打擊的樂趣。

小左曲球的概念

向下揮桿攫取球後，朝飛球線右側揮出。

往右擊球、球往左彎曲的左曲球，任何人都會打。下半身固定，利用手臂回轉中心使擊球面返回，擊出的球就會大幅度地往左彎曲。這種利用手指尖擊出的左曲球，是無法控制的。

所謂控制，是指分別將彎曲幅度設定為7碼、5碼、3碼，再依據瞄準的彈道描繪球線。每次打擊時，揮桿方式都不同的話，是不可能控制微妙的球路。

揮桿的方式請不要改變，僅稍微改變腦海中的概念，並試著擊出往左彎曲的「小左曲球」。

我對小左曲球的概念是，向下揮桿途中攫取住小白球，然後直接朝右側擊出，甩出球桿時，右側保持多餘的空間，緩慢地放鬆球桿的揮桿方式。

為了能夠更有效

地控制，應盡早攫取小白球，並且使球回轉，球桿的放鬆則盡可能地放慢。其中最具體的變更點是從內側快速地觸碰小白球，球位置稍微偏右，右手稍加用力，僅稍微提高右手的握桿壓力即可。

最重要的是在準備擊球姿勢以前，必須要好好地掌握小左曲球的概念。接著，從空揮開始進行小左曲球的練習。如此一來，也能夠防止球位置偏左側的所有失誤。

右手稍微用力

如果一般的握桿壓力是左5：右5，那麼，小左曲球的概念是左4.5：右5.5。因此，右手要稍微用力。

從內側快速地攫取小白球……

球要快速接觸，緩慢脫離桿頭。

在真正的概念是要在向下揮桿中途快速地擷取小白球，球脫離桿面反而要緩慢，這就是控制小左曲球的秘訣。

剛開始時先嘗試擊出大幅度的彎曲

左圖為小右曲球的準備擊球姿勢。相較之下，可知身體的方向不同，但其間差異不大。一下子就嘗試擊出精準度高的小左曲球，實有難度，所以，請先在練習場上慢慢地練習縮小彎曲的幅度。

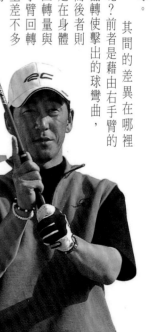

小左曲球的打法──2
雙手分開握桿擊球

使用球桿：7號鐵桿

確實能夠擊出往左彎曲的球。也能擊出強勁的球。

但是，您還需要親身體驗一下精準度更高的小左曲球。

控制整體的回轉軸，維持打擊平面的穩定。

希望能藉由控制而擊出真正的小左曲球。職業選手都這麼說。能夠控制如此精準的小左曲球是最大的武器。

大家要以練就精準度高的小左曲球為目的。因此，現在就為您介紹如何辨識被擊出的真正的小左曲球，是否受到真正的控制。

左右手分開握桿，然後，直接依照自己的概念擊球。

無法靈活控制的小左曲球，擊出的球會住左飛出、或者形成大幅度的左曲球。這樣的擊球方式，我稱之為桿面回轉的小左曲球。

另一方面，確實受到控制的小左曲球，例如：依照在右5碼處開始返回、或從3碼處開始彎曲等概念，描繪出球路。我也建議選手採用這類受控制的小左曲球。採用這類受控制的小左曲球，控制的小左曲球，依照在右5碼處開始返回、或從3碼處開始彎曲等概念，描繪出球路，控制球路，不是利用手指改變揮桿軌道（擊球面方向的變化），而是維持一定的揮桿平面，以擊出方向不同用整個身體擊出小左曲球。

其間的差異在哪裡呢？前者是藉由右手臂的翻轉使擊出的球彎曲，而後者則是在身體回轉量與手臂回轉量差不多的

狀態下控制擊球的。依照雙手分開握桿擊球方式打擊的話，其間的差異很容易顯現出來。

不是依賴手指，而是藉由「揮桿平面」使是球路精準度的秘訣。這正是提高小左曲球精準度的秘訣。

本練習中，重點不在於桿頭，而是回轉軸的控制。由於能夠控制雙手分開的距離，控制回轉軸整體的動作，所以，自然能夠利用整個身體擊出小左曲

僅是小左曲球，直球、小右曲球也都是依照相同原則。

首先，小左曲球軌道的概念要明確。

手指頭不動靠身體回轉擊出小左曲球

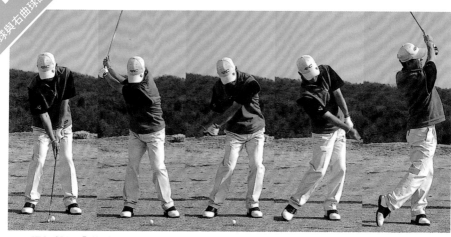

70碼打擊以「微偏的小左曲球」為目標

沒有必要強力揮桿。準備姿勢時設定前方5碼作為目標，並朝這個方向擊出。
擊球面方向不變，利用桿面的重心打擊，以擊出彎曲幅度小的小左曲球為目標。

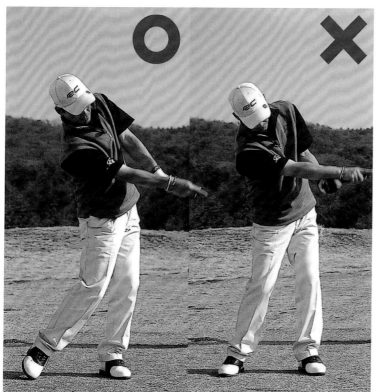

注意右手動作！

利用手指翻轉擊球面擊出的小左曲球（右）與重視揮桿平面擊出的小左曲球（左），兩者使用右手臂的方法大不相同。小左曲球有時很容易出現球桿揮得太高的失誤，但重視揮桿平面的小左曲球（左），則比較能夠控制彎曲幅度、距離等。

小左曲球的基本原則也在於「揮桿平面」

以自然的姿勢擊出小左曲球。

自認為擊出了小左曲球，但事實上卻很有可能擊出左曲球，或勾球……。

因此，嘗試藉由分開握桿擊球揮桿平面擊出小左曲球吧！

打擊軌道練習

使用球桿：6號鐵桿、7號鐵桿

本練習在於訓練如何辨別真正的小左曲球與不正確的小左曲球。
同時也秉持著確認桿頭軌道的心情，造就更加細緻完美的揮桿。

在看得見的範圍內，確認打擊軌道。
保持前傾角度，利用身體力量打擊。

右手拿7號鐵桿，左手拿6號鐵桿。以左手的6號鐵桿支撐，右手單手打擊。

前一個單元介紹的練習是重視揮桿平面的小左曲球，而本練習則是練習在打擊的瞬間握桿位置過高，導致擊球面降低、或強力打擊出去時，檢查上半身有無上下晃動。

為了增加揮桿的精準度，基本原則是瞄球姿勢保持前傾角度。而且，球桿的回轉程度至少要維持小左曲球的基本原則。

因為擊出的是小左曲球，所以，身體的方向稍往右偏。作好準備姿勢後，以左手的6號鐵桿支撐。如此一來，揮桿時能保持前傾角度，同時右手單手擊出時，只需簡單的動作即可揮桿。

另外，球的前方尚有左手拿著的另一支球桿，所以，擊球的桿頭要經由哪個路徑擊球，則可清楚

掌握。

避開小白球前方的支撐球桿，並且意識中必須留意桿頭的路徑、希望擊出幾碼的小左曲球等細節部分。至少要充分瞭解看得見的打擊區範圍。

實際打擊時，雖然不一定要確認打擊區，但這樣的練習能幫助您練習如何確認，使您在實際擊球時能夠深入注意。

但是，絕不可過度注意這個部分，而忘記注意身體的回轉。確認體重的支撐方法、前傾角度、重心的運用方法、以及桿頭軌道之外，也請同時藉由身體的回轉擊出小左曲球。

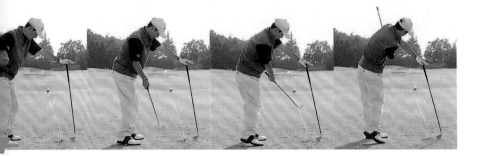

在打擊區內確認桿頭
小白球沿飛球線飛出。桿頭則沿著飛球線由內向外（inside out）的軌道甩出。

擊出更加細緻縝密的小左曲球。

注意打擊時的桿頭軌道，這樣才能擊出細緻縝密的小左曲球。

禁止利用手臂打擊。運用身體的回轉力量擊出小左曲球。

以目視注意打擊區，請確實回轉身體，並藉由回轉的力量擊出真正的小左曲球。

握桿位置過高和不上下移動的小左曲球

無需大幅甩桿、用力甩桿。決定好飛球線與打擊方向後，輕輕地打擊出去。不改變桿面的方向，僅依揮桿軌道擊出小左曲球。在甩出桿頭的過程，放鬆力量。如果能擊出5球即可。只是空揮練習，也能有很大的效果。

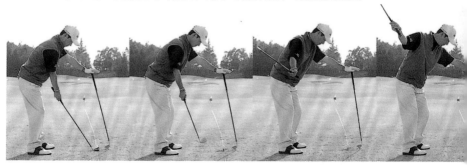

擊出小右曲球——1

經常擊出右曲球的人，還真不少。
但是，擊出的右曲球真能有一定的距離嗎？彎曲幅度是可控制的嗎？
往右彎曲的球，具有容易飛高、容易停止的優點。
為了將此優點運用到最極致，請充分提高球的飛行距離、打擊點的精準度。
這就是真正完美的小右曲球。

與右曲球的不同點

承受體重，緩慢放鬆，「壓球」的感覺概念。

所謂的右曲球，係指在球桿上桿頂點時切回以後，球桿由外側往下揮，並且在向下揮桿的開始放鬆。因此，桿面會打開擊中小白球的下側。如果使用鐵桿，則擊出擦地球；如果使用1號木桿，則擊出衝天球。

彈道即使很高，也會大幅度往右彎曲，不會出現一定程度的飛行距離。這是典型的右曲球。

另一方面，擊出小右曲球。揮桿時身體重心是由右向左移動，接著向下揮桿，球桿並未放鬆，充分承受體重地打擊出去，然後如壓球般地甩桿打出去。

揮桿概念與直球一樣。唯一的不同點是希望彎曲，較預先設定的目標稍微偏左。揮桿軌道，也比飛球線更加開放。從打擊到送桿動作，如果沒有改變桿面方向，即會自動描繪出和緩的右曲軌道，接著抵達目標。這就是小右曲球。

由於桿面方向絕對不可改變，所以身體的回轉速度比打直球時還要快速，球桿的運動量反而減少。

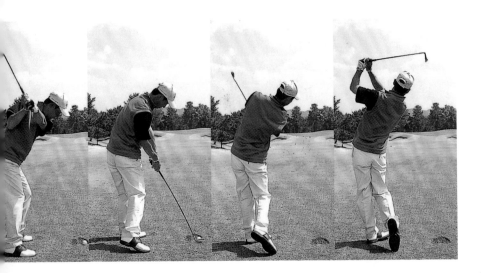

「擊出小右曲球」的強烈心情最重要。

如果擊出小右曲球的心情強烈，那麼，打擊方向與彎曲幅度也就比較明確。

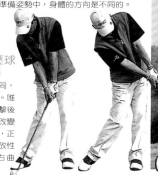

小左曲球（右）與小右曲球（左）準備擊球姿勢的差異

最終目標地點即使相同，但小左曲球（右）的準備姿勢、與小右曲球（左）的準備姿勢中，身體的方向是不同的。

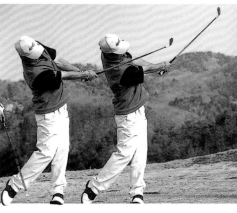

手不翻轉，壓球似地甩出球桿

揮桿概念與直球相同，同屬於開放性揮桿。唯一的不同點是，打擊後手不翻轉過來，不改變擊球面方向。所以，正因為擊出的球採開放性揮桿，故擊出小右曲球。

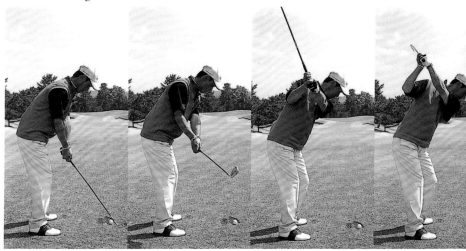

小右曲球的打法──2
提升感覺的練習

使用球桿：5號鐵桿

小右曲球與小左曲球一樣，都希望能將彎曲幅度精密地控制為3碼、5碼、7碼。
因此，訓練自己能靈活運用感覺地揮桿吧！

明確地感覺上桿、下桿&送桿動作的揮桿軌道。

人類擁有優異的感覺能力。能夠靈活運用這樣的感覺能力，是打高爾夫球時所要求的條件。

同樣是小右曲球，但如果變更順序的話，彎曲度、彈道也會改變。如果使用斜面角度大的短鐵桿，較難擊出小右曲球。相反地，如果使用斜面角度小的長鐵桿，則比較容易擊出小右曲球。

如果勉強使用短鐵桿擊出小右曲球的話，將會破壞基本的揮桿技巧。所以，請務必正確訓練任何人都擁有的感覺能力。

本練習中分別將2個球袋，1個放在自己的右後方，另1個立放於飛球線的右側。依照「如果揮桿時不會碰到球袋的話，就能確實擊出小右曲球」的原則來訓練揮桿軌道。

揮桿軌道相對於飛球線時，揮桿軌道相對於飛球線屬於由外向內揮桿。但相對於

身體時，則不屬於由外向內揮桿。

印象中的小右曲球，需事先設計一定能完美擊出的軌道，事後不再做任何修飾。請藉由平面揮桿時沿著身體的方向，訓練利用身體回轉操縱球路的感覺。

打擊前，請先描繪出小右曲球軌道

在一定位置上立放球袋，則沿此線揮桿的話，即可確實擊出一定彎曲寬度的小右曲球。

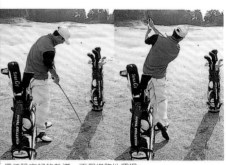

信任設定好的軌道，不假修飾地揮桿。

身體**快速**地往左側拉起。

手不翻轉，身體較桿頭更往前傾，並往左側拉起，依此概念即可控制小右曲球。

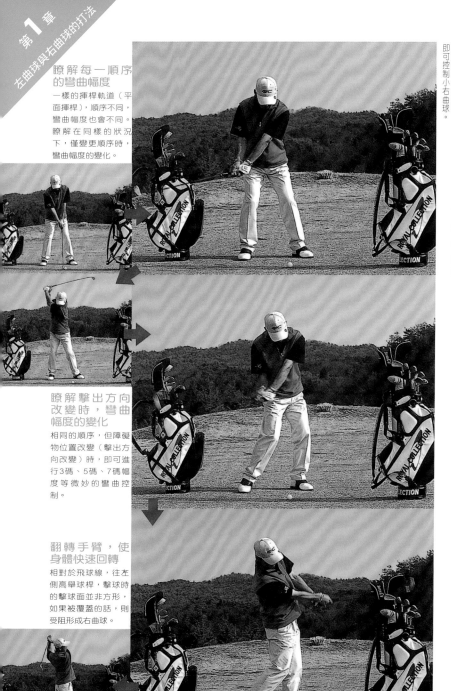

瞭解每一順序的彎曲幅度

一樣的揮桿軌道（平面揮桿），順序不同，彎曲幅度也會不同。瞭解在同樣的狀況下，僅變更順序時，彎曲幅度的變化。

瞭解擊出方向改變時，彎曲幅度的變化

相同的順序，但障礙物位置改變（擊出方向改變）時，即可進行3碼、5碼、7碼幅度等微妙的彎曲控制。

翻轉手臂，使身體快速回轉

相對於飛球線，往左側高舉球桿，擊球時的擊球面並非方形，如果被覆蓋的話，則受阻形成右曲球。

小右曲球的打法——3
送桿打擊練習

使用球桿：5號鐵桿

擊出的球不僅是往右彎曲（右曲球）而已，也能經由控制擊出小右曲球。
本練習即是訓練您如何微妙地控制，進而擊出小右曲球。

確認桿頭的甩出方向（＝球被擊出的方向），
瞭解送桿動作與球路的關係。

實際上，這是職業選手星野英正實施的訓練之一。揮桿動作、意識等，皆將變化抑制最小限度，同時請實際親身體驗微妙的球路控制。由排列 4 個小白球。

打擊姿勢開始，慢慢地移動，並且一一擊出，同時使球滾動數碼。

第 1 顆球滾動於飛球線左側，第 2 顆球則稍微沿著飛球線滾動，第 3 顆球與飛球線平行滾動。當然，桿頭的揮出方向改變，球路也會跟著改變。

第 1 顆球是右曲球，第 2 顆球是直線球，第 3 顆球是小左曲球。

告訴自己這樣的概念，同時讓小白球滾動。

最後 1 顆球，要明確設定小右曲球的送桿動作方向，同時向下揮桿，實際打擊出去。

除了送桿揮出方向以外，什麼都不要去考慮，擊出的球如果是小右曲球的話，才算是合格。

實際打擊時，大家都希望能自由自在地操縱擊球。因此，無論是心情、或揮桿，變更點都要控制在最小限度。僅憑球桿的揮出方向就能控制不同的球路，代表您已培養能進行極微妙控制的能力了。

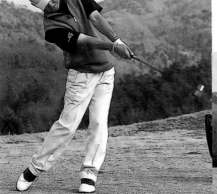

從擷取小白球的姿勢開始，揮出桿頭

描繪出實際打擊時的景況，桿頭從打擊姿勢往送桿動作的方向甩出，使小白球開始滾動。

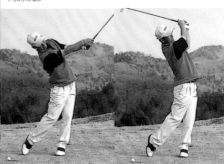

藉由揮桿方向控制球路

意識只放在送桿動作的揮桿方向上，僅藉此擊出不同的球路。

小左曲球

設定的位置稍微偏向飛球線的右側。桿頭則沿著身體方向甩出。小左曲球雖屬於由內向外的揮桿軌道，但實際上，桿頭並未越過飛球線往右側甩出。最大限度是往飛球線的方向。

直線球

依據桿面仰角度與回轉軸長度的不同，決定適合的揮桿角度。為了擊出直線球，請依據該角度揮桿擊出。

右曲球

桿頭甩出的方向，較直線球更偏左側。體重完全放在小白球上，使身體大幅度回轉，往左側揮出球桿，擊出的球即形成右曲球。

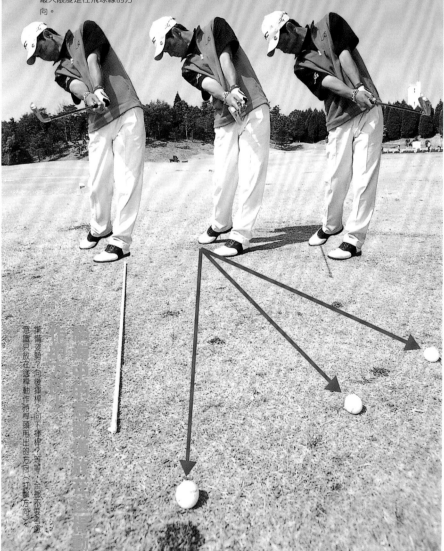

準備姿勢？？向後揮桿？的下揮桿？等等，全部不要去意識只放在該桿動作時桿頭甩出的方向（打擊方向）

第2章
怎樣打出不同高度的球

遇到強風的天氣，低彈道球能將強風的影響抑制到最小限度，
遇到下雨的天氣，高彈道球能爭取到最大的飛行距離。
如果能夠自由自在地控制高彈道球與低彈道球，即可在任何情況下選擇最適合的擊球方式。
本章即將要介紹的就是高彈道球與低彈道球的打擊方法。
如果能夠更進一步好好應用這些方法，那麼，擊出的球過高、或過低的煩惱，就可一次解決了。

何謂適度的彈道？
打擊角度、桿頭速度、球的初速度、回轉量。
從這些組合中，尋找適當的彈道。

擊出高或低彈道球之前，請試著想看「為什麼擊出的球太高？」「為什麼只能打出滾地球？」的原因。

想看「為什麼擊出的球太高？」的原因。

球打得太高的原因是，碰觸到小白球的瞬間，桿面打開了。所謂「桿面打開」，係指①擊球面偏右（右曲球）、②向下揮桿時太早放開球桿，桿頭比手更快甩出去，形成向上擊球的狀態、以及③用桿面上方打擊，造成的衝擊使擊球面朝上。上述3種狀況下，皆無法獲得適當的距離。

另一方面，之所以會造成球打得太低，桿頭速度不足是最主要的原因。如果使用的是桿面比5號鐵桿、或6號鐵桿更筆直的球桿，那麼，桿頭便無法在球桿擊出時下打擊，造成球的反轉量不足，無法使擊出的球產生浮力。另外，不旦有了這樣的位置如果過於偏右，由於是在擊球面筆直立起的狀態下擊球的，所以，根本無法擊出該有的彈道。

無論打擊低彈道球、或是高彈道球，打擊時身體動量是整個放在球上的。這是正確擊球時，最重要的部分。

身體動量完全放在球上時，送桿側的球，打擊時身體動量是整個放在球上的。這是正確擊球時，最重要的部分。

即使用的是鐵桿，記得球要放在開球區中的桿頭速度要加速」的原理。

練習時，記得「在打擊區中的桿頭速度要加速」的原理。

確實打擊時，桿頭速度會加快。

想擊出高彈道球與低彈道球時，請牢記「在打擊區中的桿頭速度要加速」的原理。

（左側）的桿頭速度，比向下揮桿（右側）的桿頭速度還快。

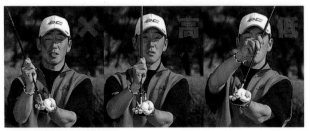

打擊時握桿部分先揮出

向下揮桿時，如果太早放開球桿的話，桿頭會先揮出擊球（左）。最低限度是手的動作與桿頭的速度相同、或者手握桿的部分先行揮出後再打擊。

依狀況的不同，變化最適
合的彈道。

基本彈道是依球桿桿頭仰角度而形成的彈道，但也要依據距離、果嶺的傾斜、開球球座至洞口的路線、風的方向與強度、果嶺硬度、旗竿位置等各種狀況，變化成為有效的彈道。

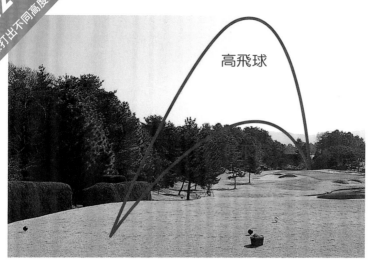

高飛球

依彈道的不同，開球球座至洞口路線的戰略也較具立體感。

196碼的3桿洞。如果是高彈道球的話，由於是從較高的位置落下，所以可直接進洞，但如果有強風，則會受到阻撓。這種情況下，打擊低彈道球比較有效。如果能夠控制打擊，分別擊出高彈道球與低彈道球的話，那麼，對於擊球的概念也比較有立體感。

打擊時桿頭加速。於是，即可擊出體重完全置於球的強勁擊球。

依據「在送桿時桿頭的速度，比向下揮桿的桿頭速度更快」的原則，可在打擊時加快桿頭的速度，並將體重完全放在球上。

高彈道球的打法——1

提示！

如果在不自然的揮桿軌道上盡全力地擊球的話，
桿面將會打開。擊球的基本原則是，「充分利用球具」。
因此，擊球前意識中僅需設定要擊出高彈道球，
即可擊出比平常還要高的球。
即使擊出的球很高，但仍應維持其方向性、並且將距離的縮短抑制在最小限度。

何謂強力高彈道球？

**稍微「輕輕地握住球桿，身體右側放低」
如此即可擊出飛行距離不會縮短的高彈道球。**

為了準備擊出高飛球，首先要練習空揮。牢記高彈道球的打擊概念，並且數次在腦海中想像擊出高彈道球。如此一來，身體就會自然地記得擊出高彈道球時的感覺。為了能夠成功地擊出高彈道球，這種感覺的營造是不可或缺的。

具體來說，這有什麼不同呢？

握桿時，握於末端，握桿的力量也比平常更為輕柔。藉此方法使得即將打擊時的桿頭速度、動作等，比自己感覺還更快、更大。

準備擊球姿勢時，球置於身體稍左側，身體重心則稍往右移。同時，髖股關節、肩膀也稍往右傾。但是大幅地改變揮桿，則反而不利。總之，任何改變都是以「稍微」為原則。如此才能控制擊出一定程度的高彈道球。

接下來，就是揮桿的控制。這與小白球的位置有關，也就是將球置於稍左側，然後由下而上地將球高高擊出。若希望控制小白球，就必須明確掌握自己的擊球準備姿勢與揮桿的感覺。

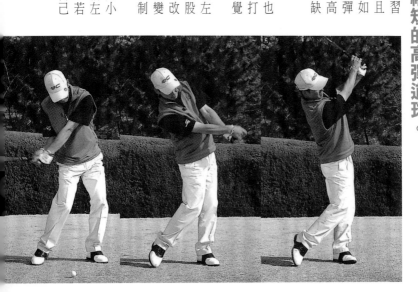

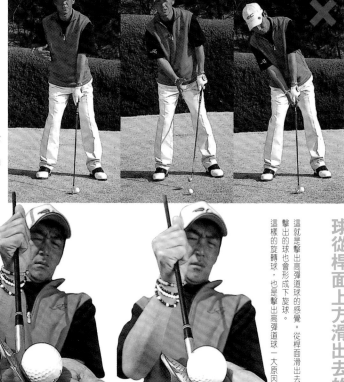

高彈道球的感覺，
有自然與變化部分。
高高擊出小白球的感覺，
就是重心稍往右移，髖股
關節與肩線傾斜。但是，
過度極端的變化，卻是造
成失誤的原因。

絕不可以打開桿面

在打開桿面的狀態
下擊球，也可擊出
高彈道球，但距離
卻不遠。以適當的
傾斜角度攔取到
小白球後，經
由桿面上方滑
出去的打擊
感覺，是
最佳的打
擊。

球從桿面上方滑出去的感覺

這就是擊出高彈道球的感覺。從桿面滑出去的同時，擊出的球也會形成下旋球。這樣的旋轉球，也是擊出高彈道球一大原因。

往較高位置揮出

球在左，重心在右。因此，揮桿後，即收在最高位置。打擊前，請先在腦海中反覆演練揮桿動作。

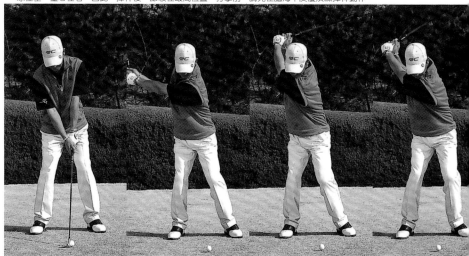

右傾斜打擊

使用球桿：5號鐵桿

正想著「就擊出高飛球吧！」，如果身體能夠隨時做出反應，
為高彈道球做好準備的話，實在是棒極了。

縱使左側較高，但左腳如果是牢固穩定的話，也可以擊出強勁的高彈道球。

擺出打擊高彈道球的準備姿勢

上半身適度傾斜，掌握右重心的位置

在過度極端往右傾斜、重心偏右的情況下，容易擊出擦地球、或削頂等。確實瞭解打擊時如何在桿頭返回的範圍內往右傾斜、重心偏右，即可掌握實際擊球時高彈道球的正確準備姿勢。

沒有人能夠在加重左腳承重的同時，也能使上半身向左傾斜來擊出高飛球。但是，身體重心過度放在右側，則會擊出擦地球。經常擊出削頂球的人，實在不少。同樣以，請務必培養這樣的感覺。

為了能夠輕握球桿、增加球桿的運動量，請放鬆握桿部分，手臂、上半身的力量，即可感受到重力與離心力造成球桿甩動的感覺。

上半身朝下方放置平衡盤，即可自動形成左上右下的傾斜角度，容易提高擊球的高度。左腳位置較高，右腳位置自然就會降低。但最重要的是，要讓左腳穩定。

地朝上的揮桿，即使擊出小白球，也容易犯下相同的錯誤。

因此，請務必平時就要好好練習，培養適合打擊高彈道球的擊球準備姿勢。

左腳下方放置平衡盤，接下來則請利用相同的感覺，站在平地上嘗試看看吧！

重心偏右且踏在平衡盤上的左腳，固然是非常固穩定的話，背部、腰部自然就會用力，而且這樣的姿勢並不會使打擊時的桿頭變慢，且能確實返回。所於是，即使擊出了高彈道球，球的飛行距離也不會縮短。

也可使用練習場上裝球的籃子。如果能以這樣的姿勢簡單擊出高彈道球的話，接下來請利用相同的感覺，站在平地上嘗試看看吧！

雖然放鬆，但如果左腳牢固穩定的話，背部、腹部自然就會用力。於是，即使擊出了高彈道球，球的飛行距離也不會縮短。

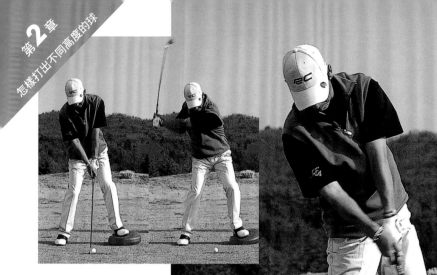

先感受一下左腳位置不
穩定時的力感

身體稍往右傾、重心偏右。從
握桿處到上半身都放鬆，是打
擊高彈道球之前的準備動作。
此時，使左腳站穩，是打擊時
桿頭不會太慢返回的秘訣。

背部、腹部、腰部
用力，是支撐揮桿
的力量。

握桿處、手臂放鬆，也能讓左腳
站穩的話，那麼，背部、腹部、
腰部的力量，即是支撐揮桿的力
量，不會造成揮桿紊亂的現象。

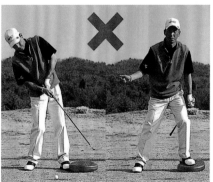

揮桿不假修飾

改變揮桿方式使小白球飛得更高（左）、或者上半身用力
的話（右），即無法控制高彈道球。

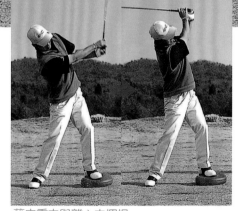

藉由重力與離心力揮桿

感受上桿頂點後折回的重力，開始甩動球桿時產生作用的離
心力。這裡即是活用重力與離心力這兩種自然的能量，使球
桿甩出的。

高彈道球的打法──3
無力感練習

使用球桿：4～6號鐵桿

握桿力量放鬆，是打擊高彈道球的基本技巧。
老是打不好高彈道球的人，無論如何都要練習在輕握球桿的狀態下擊球。

爲了親身感受重心、離心力與向心力，握桿壓力應歸零後再揮桿。

「放掉力量」，是打擊高彈道球時最低限度的要求。另外，平常練習揮桿時，意識中也必須經常牢記「輕握球桿」的原則。

反覆強調「無力感」的練習是，如何放掉握桿的力量。

因此，本文將要介紹半身用力過度。

「輕握球桿」的理由是，大部分高爾夫業餘愛好者，常會用力握桿，導致上半身用力過度。

您可以用毛巾等纏繞在握桿處，在練習場上當然也可用桿頭套子代替。如果使用桿頭套子的話，隨時都可確實進行練習。

將桿頭套子從球桿尾端套入，然後直接握住握桿部位。如此一來，就無法對球桿施加壓力了。

在這樣的狀態之下，練習空揮可以感受球桿重量造成的重力，也可感受離心力。請務必重視這樣的離心力。

的感覺。

改造揮桿方式、挑戰新方法時，握桿壓力太強，都可能妨礙球技的進步。爲了能夠正確地揮桿，首先是不要用力，相信球桿與桿頭的機能是很重要的。

如果想要使自己擅於打擊高彈道球，首先要做的就是毫不用力地打擊高彈道球的打擊準備姿勢。

此時的握桿壓力是零。而且，最重要的是，擊出後握桿壓力必須要再歸零。

做出高彈道球的打擊準備姿勢。

不知不覺中，用力握桿

只要使盡全力地握緊拳頭，就能瞭解用力握桿的感覺。用力握桿時，使得手臂、肩膀、乃至於上半身都在用力。這樣的力量，會造您在短時間內無法進步。

桿頭套子套住握桿住，進行無力感握桿練習

打擊狀況不佳時、致力於新技巧的練時，縱使是用強迫方式，也都要從放掉力量、不用力握桿開始練習！

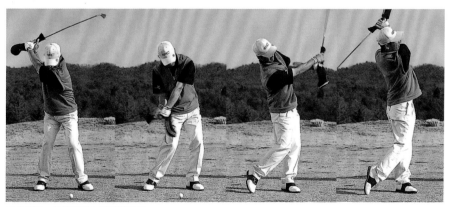

打擊高彈道球時，一定要放棄「球是靠自己的力量飛上去」的想法。

無論如何地修飾揮桿技巧，就是無法擊出高彈道球。

擺好打擊高飛球的擊球準備姿勢後，什麼都不要想。

最重要的是，一定要相信球桿、桿頭、以及您的揮桿動作。

在握桿壓力歸零的狀態下擺出擊球準備姿勢

完全不依賴手指力量、不用力握桿。自己的意識也是在握桿壓力歸零的狀態之下。

在不是靠自己的力量，而是「靠球桿的揮動」的感覺下揮桿

首先，在握桿壓力歸零的狀態下，練習空揮。練習在不依賴自己的力量、不控制球桿的狀態下，僅依賴重力與離心力「甩出」的感覺，進行揮桿。

收桿時，握桿壓力再度歸零

再一次揮出球桿時，為了支撐球桿，多少會產生最低限度的握桿壓力。因此，最重要的是，收桿後握桿壓力一定要再度歸零。

練習 **12**

低彈道球的打法——1

強風下、或由上往下擊球，瞄準果嶺時，
擊出的球如果打得太高，就會失去方向性。
所以，如果想要控制擊出的球，低彈道球最理想。
與高彈道球一樣，並不需要什麼特別的打法，主要是以概念為優先。
牢記概念同時擺好擊球準備姿勢，即可輕易地擊出低飛球。

在球桿末端約兩根手指寬度以下握桿，縮短球桿長度，使體重能大幅地放在球上。

何謂不減短距離的低彈道球？

控制彈道擊球時，必須抑制球桿的運動量。

握桿處末端留下空間，稍微用力握桿。擊球準備姿勢必須與打擊高彈道時相反。球的位置稍微偏右、而且球桿握得稍短，所以，擊球準備姿勢較接近小白球。

技巧較高的人，並無法握桿稍短、稍加用力握桿，即可自然揮桿擊出。

大幅揮桿，並無法控制低彈道球。無論是向後揮桿、或是送桿動作，揮桿擊出時，都必須要留意「球桿不可從自己的視線中消失」。

阿尼卡也運用的「手指決定握桿」

當腦部輸出「擊出低彈道球」的指令時，右手便握於球桿末端位置，並且決定左手握桿位置。這也是阿尼卡．索倫絲坦運用的方法。末端留下一根手指空間，與留下兩根手指空間的彈道是不一樣的。

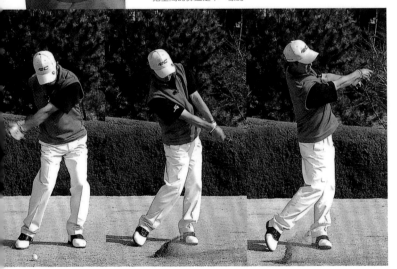

桿頭速度不要太快。
這就是打擊低彈道球的訣竅。

彈道調節的重點是，桿頭移動能打開桿面時，即可擊出高彈道球。擊球面筆直（傾斜角度減小）、桿頭不移動的話，即可擊出低彈道球。因此，打擊時的擊球準備姿勢是很重要的。

將自己的力量發揮到最大限度，使小白球得以飛出

與高彈道球不同的是，打低彈道球時，球桿動作無需太大。如果就這樣直接擊出，球的飛行距離將會縮短，因此，揮桿時可藉由身體大幅度的移動，將自己本身的能量強力灌注到球上。

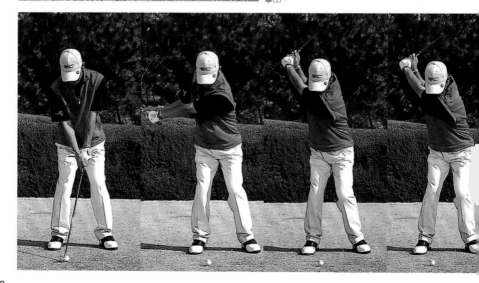

桿面筆直立起的狀態下壓球

由於小白球位於右側，所以，擊球時擊球面的傾斜角度比正確的高飛球更加筆直。如此才能將球壓低擊出。

49

「左手-球桿」形成一體擊出

使用球桿：7號鐵桿

瞭解低彈道球的打擊機制、
以及延遲放鬆球桿的時間點的揮桿秘訣。

意識放在揮桿的支點上，未到達身體左側時，絕不可放鬆球桿。

為了能夠控制低彈道球，本文將為各位讀者說明球桿和揮桿的基本關係。

整支球桿中，最有能量的部分是桿面的重心。如果能夠將力量集中在這裡，然後擊球的話，即可獲得最大的飛行距離。這是最基本的觀念。而且，能夠控制這些能量，使這些能量通過握桿處、桿身、桿頭，則是屬於職業級的水準。

牢記控制球桿的方法是，以揮桿支點的左肩為中心，記得「左肩——左手臂——球桿」的關係。向下揮桿之後，以左肩為支點往下甩出的球桿，桿頭要盡可能隨著左手臂移動，即可視為受控制的狀態。而且，在桿頭超越手臂的瞬間「放鬆球桿」，或者也可以在離開控制範圍的瞬間放鬆球桿。

低彈道球，是在擊球面筆直的狀態下，利用擊球面重心擷取小白球，桿頭不移動，以全身的力量壓低擊出小白球。

重心往小白球左側移動，左手臂、球桿也移動到小白球左側（送桿動作側），同時繼續控制球桿（不放鬆）。藉此抑制桿頭先行往前揮出，延遲球桿放鬆的時間點，如此即可。

擊出強勁的低彈道球。如果能夠瞭解上述打球機制與方法，無論多低的低彈道球，也都難不倒您。

握桿時縮短球桿長度、雙手輕輕握著，打擊後仍要繼續控制球桿。熟記這樣的感覺後，接著使用7號鐵桿，練習擊出使用4號鐵桿與3號鐵桿時球飛出的角度。

控制球桿，直到送桿動作側

維持「左肩——左手臂——球桿」的關係，繼續在控制球桿的狀態之下。桿頭超越左手臂的瞬間，即是放鬆球桿的瞬間。如果能夠極力地延遲放鬆球桿的時間點，即可擊出穩定的低彈道球。

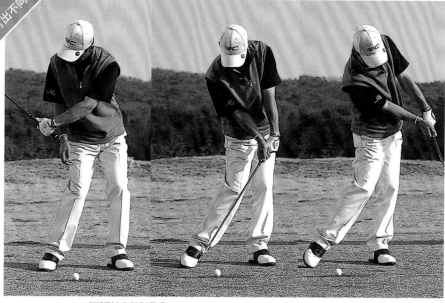

何謂控制球桿？

以左肩為中心，由「左肩——左手臂——球桿」的向下揮桿開始展開控制。許多人常會在此階段（左）放鬆球桿。在桿頭速度比左手臂慢的狀態下打擊，即可擊出低彈道球（中）。持續控制球桿直到送桿動作側，即可擊出隱定的低彈道球（右）。

不放鬆球桿，桿頭往下壓。

不是由上往下打擊小白球，而是藉由持續地控制著球桿、儘量壓球，即可擊出低彈道球。

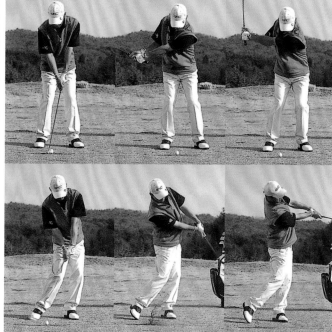

利用7號鐵桿擊出長鐵桿的擊球彈道

放鬆不用力，藉由打擊揮桿的幅度控制球桿，可利用7號鐵桿輕易擊出長鐵桿的擊球彈道。

低彈道球的打法——3
雙手交叉握桿打擊

使用球桿：7號鐵桿

打擊低彈道球時，延遲放鬆球桿的控制球桿方式，正是打擊的關鍵。
為培養這樣的感覺，先實施雙手交叉握桿打擊的練習吧！

先決定右手肘位置，
再學習以左手臂爲主體的球桿控制術吧！

擊出低彈道球時，桿頭的重心移至身體左側前，不可放鬆。此點已於前項練習中有詳細說明。重視這樣的感覺，反覆地進行打擊練習，但是，不管怎麼練習都會太早放鬆球桿、或者無法掌握控制球桿的感覺的人，可利用雙手交叉握桿打擊的方式進行練習。

與平常所不同的是，左手在下方位置，與右手交叉握桿。此握桿方法的特徵是，防止左手腕彎曲，體驗以左手臂為中心的揮桿方式。

擊球、或偶爾在近距離切球時，老是容易使用手腕的人，可採用這種練習法抑制這樣的不良習慣。

這也可以運用在打擊上。雙手交叉握桿擺出擊球準備姿勢時，可實際體驗右手肘收回的時機。右手肘一開始時就放在「這

次的打擊可以強力擊出」的位置上，接著再決定左手的位置。

然後，一直到最後都不要放鬆球桿。僅憑這樣的意識進行揮桿。上桿頂點返回後，左手總是會先行揮出，故可擊出完美的低彈道球。

本練習中，可排除揮桿時多餘的動作、力量等，

桿時間點的同時，對於掌握揮桿節奏的能力也會隨之提升。

這不僅是學習打擊低彈道球的練習，同時也能幫助您提升揮桿的整體效果。

所以，在體驗延遲放鬆球桿時間點的同時，對於掌

以左手臂爲主體，發現控制球桿的訣竅！

雙手交叉握桿時，握桿壓力仍然要小
這是瞭解左手臂與球桿控制方法的練習。在雙手交叉握桿的練習中，仍然必須遵守縮短球桿長度，輕柔握桿的規定。

送桿動作的技巧概念

是，「低、長」。

運用左肩至球桿桿頭的長度，也就是桿頭甩出（腰部至腰部）時要低且長，正是擊出低彈道球的祕訣。

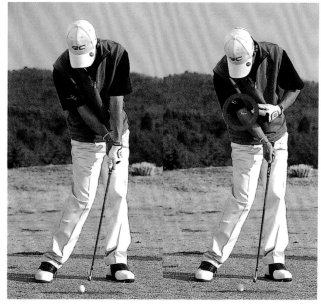

雙手交叉握桿打擊的概念，比較容易體驗

在前項以左手臂作為控制球桿練習（延遲放鬆）中，幾乎所有與本練習一樣的動作，都可藉由雙手交叉握桿打擊練習而輕易地再度重現。

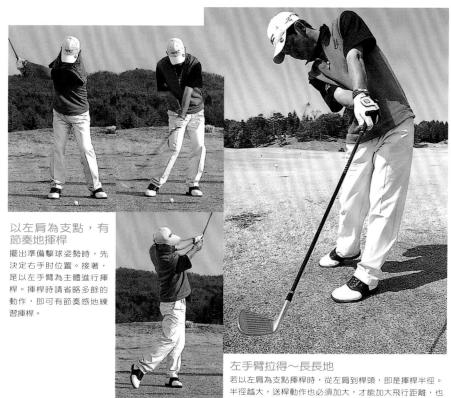

以左肩為支點，有節奏地揮桿

擺出準備擊球姿勢時，先決定右手肘位置。接著，是以左手臂為主體進行揮桿。揮桿時請略省多餘的動作，即可有節奏感地練習揮桿。

左手臂拉得～長長地

若以左肩為支點揮桿時，從左肩到桿頭，即是揮桿半徑。半徑越大，送桿動作也必須加大，才能加大飛行距離，也可提升擊球控制性能。

低彈道球的打法——4

球放在球梯上擊出平飛球

使用球桿：3號鐵桿

所謂「打擊低彈道球」，不僅是打擊低飛球的練習而已，
也有助於強化揮桿的整體動作。特別是使用長鐵桿更是促使自己進步的必要練習。

本練習的重要度排行前3名。
能鍛鍊揮桿的綜合能力！

本練習屬於實戰練習。這次雖然是使用3號鐵桿的練習，但如果能夠熟練練習的技巧，即使是難以控制的長鐵桿打擊，您都能確實擊出。

內容很簡單。將球置於球梯上接著用3號鐵桿擊出平飛球。本練習就是如此而已。

平飛球，也就是低彈道球，如果您能夠熟練先前介紹過的低彈道球打擊練習的話，那麼，這個練習就不會很難了。

由於球梯高度與使用1號木桿打擊時一樣，所以，桿頭得從上方打擊，無法控制擊出的球。一定會打到球梯。使球擊面封閉縮小，依此狀態的擊球水準打擊出去。而且，擊球面方向不變，壓球擊出。

握桿時縮短球桿長度、小白球偏右、控制球桿不放鬆等，一一確認過上述注意事項後，請實際

挑戰擊球。

這在沒有任何難度的打擊狀況下，使用1號木桿打擊會令人感覺非常簡單。當然，使用長鐵桿也能成功擊出球。於是，如果使用中鐵桿，會覺得更加容易，而且精準度也更提升了。

另外，3號鐵桿是14根球桿中，長度中等的球桿。使用3號鐵桿練習的話，比較容易保持球與身體之間的距離。同時也具有在揮桿期間前傾角度穩定的優點，真是好處多多啊！這是一個重要度排行前3名的練習法。

以擊出平飛球為目標

先不要主觀地斷定「以長鐵桿打擊很困難」，請積極地在練習場上活用長鐵桿吧！接著，您就能夠擊出平飛球了。

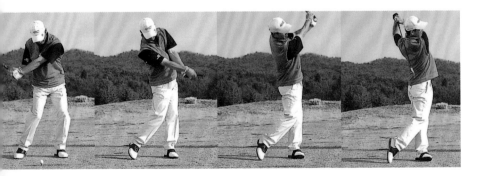

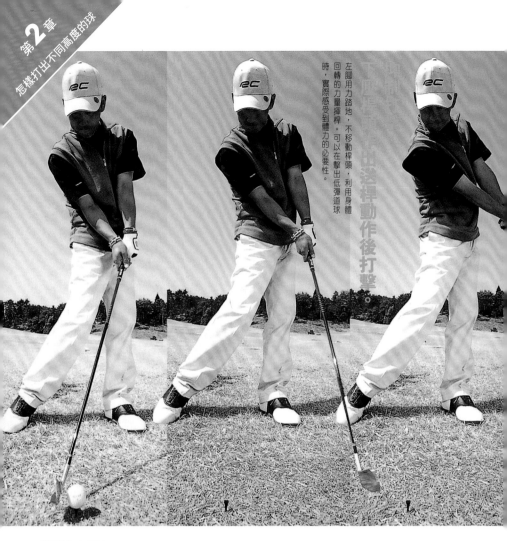

開始以下腰使用用出送桿動作後打擊。

左腳用力踏地，不移動桿頭，利用身體回轉的力量揮桿。可以在擊出低彈道球時，實際感受到體力的必要性。

體重放在球上，
球桿與地面平行揮出
由於開球球梯較高，所以，桿頭不能由上方擊出。

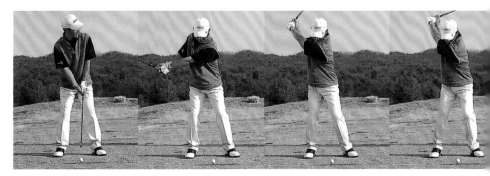

矯正「輕飄球」

注意！

要培養好的揮桿動作，
除了握桿之外，上半身放鬆也是很重要的。
揮桿動作即使完美，如果無法掌握低彈道球的飛行距離，也無法提高成績。
因此，本文將教您如何在揮桿的同時又能夠維持強化的方法。
同時也要為各位讀者介紹無法維持完美的揮桿動作，所造成狀況不佳時的矯正方法。

強制短桿打擊

有效將自己的能量傳給小白球的揮桿強化練習法。

是什麼原因造成了失誤？無法正確掌握打擊重點，不論是從上方、或是從下方打擊，桿頭的移動、角度等總是紊亂不堪。這是造成狀況不佳的典型的狀況。本練習建議使用大小不同的球，藉以改善狀況不佳的情況，但此時應使用短鐵桿來進行練習。

打擊低彈道球時，球飛行距離當然會縮短。但是，如果自己無法預估球飛行距離是否會縮短時，就不能在實際上球場時運用。即使是低彈道球，任何人都希望能打出最大的飛行距離。

即使是使用短鐵桿，也能獲得一定的飛行距離的話，也就能夠擊出距離受到控制的低彈道球。身體的能量當然是必要的，但如果能有效地將自己的能量傳給小白球，自然能對飛行距離、控制等產生自信。

為解決狀況的不佳、同時維持揮桿水準、鍛鍊身體等，請一定要使用短鐵桿進行練習。

使用能量較小的短鐵桿來練習打擊！

瞭解將自己的力量有效傳給小白球的技術

將6號鐵桿剪短的短桿，是自己力量的依靠。如果能夠擊出完美的一桿，必能自信滿滿。

周圍排列較小的球

那顆高爾夫球看起來較大。如此一來，必定擊出完美的一桿？

解決狀況不佳，唯有藉由正確揮桿，才能重拾往日的自信。

為了這個目的，以短桿擊出完美的一桿為目標！使用大小不同的球，矯正打擊的錯誤概念。

如果是大球，任何人都會從側邊擊出

這是實際以高爾夫球學院的學生們為對象，實驗設計的大球打擊練習。如此桿頭就不會從上方打擊、或是從下方往上打擊，任何人都會從側邊水平且正確地揮桿擊球。

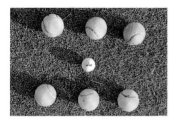

周圍排列網球的話……

那顆高爾夫球看起來比較小。在這樣的狀態下，大多會陷入不協調的感覺中。

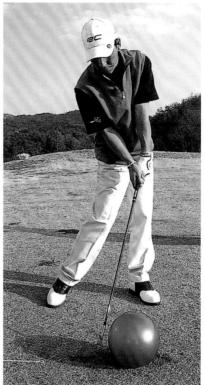

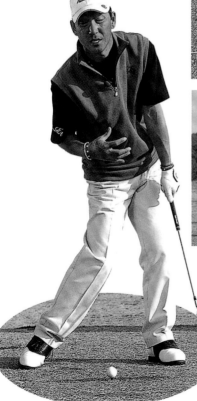

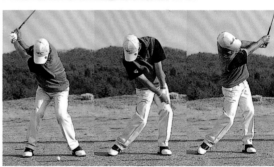

保持前傾角度，體重完全放在球上

利用短桿打擊時，如果無法有效地將自己的能量傳給小白球，擊出的球就飛不遠。如果利用短桿能擊出一定距離的話，那麼，擊出的低彈道球，也能逐漸經由練習而獲得穩定的距離。

低彈道球打擊和短桿打擊的共通點。

打擊低彈道球時，球桿動作較少，是靠身體的回轉與重心移動而使球飛出的。與短桿打擊的共通點是，在這樣的動作中球桿本身具有的能量較少。

低彈道球的打法——6
左傾斜打擊

使用球桿：6號鐵桿

準備打出低彈道球時，身體重心如果在右側的話，必定失敗。
身體重心（＝體重），必須放在球的左側，使全身重量都放在小白球上擊出。

重心放在球的左側，全身重量放在球上擊出！

雖然已依照前述的各項練習打低彈道球，但仍無法改善，則必須再一次確認身體的重心位置。

與高彈道球相反的是，身體重心如果不是在球的左側的話，擊球面的角度就會減少，在擊球面直立的狀態下，無法擊出低彈道球。因此，需要再次利用平衡盤進行練習。

一反於高彈道球，請將右腳踩在平衡盤上。

體重是否完全放在左腳上？擊球的準備姿勢，必須將體重完全放在左腳上，左大腿有重壓的感覺。

右腳放在左腳的稍後方，腳指往內側封閉，而大腿則往外側打開。

擺好姿勢後，握桿時縮短球桿長度，身體的重心自然就會移往小白球的左側，這就是低彈道球的擊球準備姿勢。

在此狀態下，可直接揮桿。向下揮桿之後，左大腿上有重壓的感覺，但是否支撐得住此一重壓呢？這就是成功擊出低彈道球的秘訣。

強迫做出左側降低的狀態。

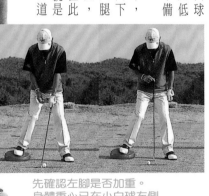

先確認左腳是否加重。
身體重心已在小白球左側

右腳的位置較高，形成左側降低，身體重心自然移往小白球左側。握桿時縮短球桿長度，如此打擊低彈道球的擊球準備姿勢即可完成。

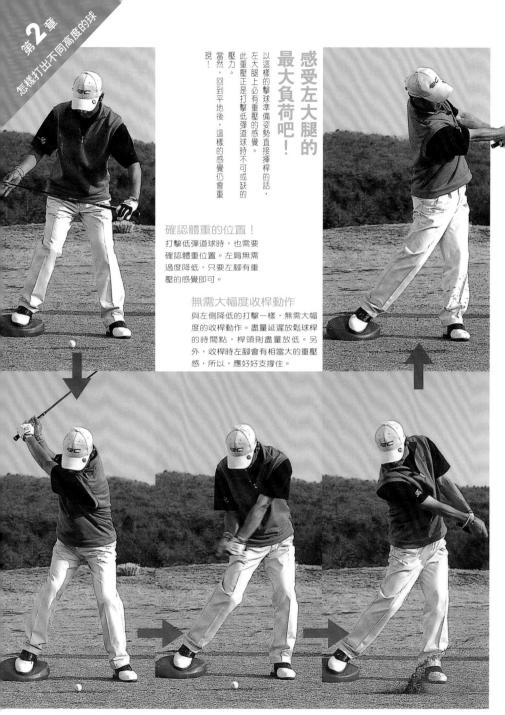

感受左大腿的最大負荷吧!

以這樣的擊球準備姿勢直接揮桿的話,左大腿上必有重壓的感覺。此重壓正是打擊低彈道球時不可或缺的壓力。

當然,回到平地後,這樣的感覺仍會重現!

確認體重的位置!

打擊低彈道球時,也需要確認體重位置。左肩無需過度降低,只要左腳有重壓的感覺即可。

無需大幅度收桿動作

與左側降低的打擊一樣,無需大幅度的收桿動作。盡量延遲放鬆球桿的時間點,桿頭則盡量放低。另外,收桿時左腳會有相當大的重壓感,所以,應好好支撐住。

借助重力向下揮桿

用力打擊低彈道球時,向下揮桿會灌入多餘的力量。
與其他打擊一樣,握桿時手腕不用力。借助重力往下揮桿的話,擊出的球就會低空飛出。

第**3**章
自由自在使用1號木桿擊球──1

第1章、第2章為各位讀者介紹的是基本的控球方法。
如果能夠學會這些基本技巧，即能自由自在地操縱讓球飛行距離更遠的1號木桿。
桿身最長、桿頭最大、擊球角度最筆直的1號木桿，如果能夠善用其特性，
就能擊出安全、且具攻擊性的打擊。
本章將以使用1號木桿「控制擊球」為題，進行詳盡的解說。

1號木桿的特性
依據揮桿軌道（擊出方向）與桿面的擊球位置，變化球路與彈道。

設定最大飛行距離時，首要條件是要恰到好處。因此，以桿頭速度的1.5倍為初速，接著配合最佳的打擊角度與後旋轉量，即可決定飛行距離與擊球品質。

近來球桿經過逐漸的改良，擊球距離越來越遠，也越不容易彎曲。特別是1號木桿，是最具有能量的球桿。只要加以少許的變化，就能使球路產生很大的變化。也就是說，失誤的機會也很大。利用1號木桿變化球路時，必須依賴微妙的控球技巧。

基本的控球方法，誠如前文所介紹的，桿頭大、經常用於開球的1號木桿，如果能夠靈活運用其特性，將揮桿變化抑制到最小限度，以控制球路、彈道為主要目的。

以桿面上的中心為擊球點，若擊中上下左右任何一部分，會出現什麼樣的球路呢？最後如果能有效地控制桿面中心週圍數毫米的範圍，即可自由自在地操縱球路。首先，要像職業選手一樣，在打擊之前必須先行在腦海中演練10次。如此即可在精準度之前必須先行在精準度上有大幅的進步。

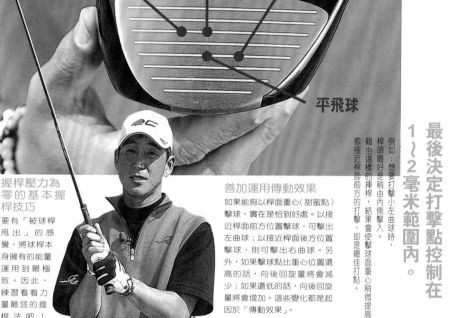

小左曲球　高彈道球　小右曲球

平飛球

最後決定打擊點控制在 1～2毫米範圍內。

例如：想要打擊小左曲球時，桿頭最好是稍由內側擊入。藉由這樣的揮桿，結果會使擊球面重心稍微提高，愈接近桿面前方的打擊，即是最佳打點。

握桿壓力為零的基本握桿技巧

要有「被球桿甩出」的感覺，將球桿本身擁有的能量運用到最極致。因此，練習看看力量最弱的握桿法吧！（參考90頁）

善加運用傳動效果

如果能夠以桿面重心（甜蜜點）擊球，實在是恰到好處。以接近桿面前方位置擊球，可擊出左曲球；以接近桿面後方位置擊球，則可擊出右曲球。另外，如果擊球點比重心位置還高的話，向後回旋量將會減少；如果還低的話，向後回旋量將會增加。這些變化都是起因於「傳動效果」。

中彈道直線球的基本技巧

揮桿時，無法感覺到自己所能承受的壓力的話，即是以桿面正中心擊球。
此時的1號木桿打擊，正是擊球的基準。以擊出中彈道直線球為打擊目標。

小左曲球的練習法

使用球桿：1號木桿

經控球擊出的小左曲球，不但能擊出相當的距離，同時也是深具戰略性的打擊方式。

桿面對準目標，擊出方向則是對準飛球線稍偏右側。這是基本的擊球姿勢。

右手握桿比左手稍微用力，使右側姿勢顯得比較輕鬆。

最重要的是右側不可往前突出！

擊球準備姿勢、揮桿等都以擊出直線球為基準。設定好小白球最終目標，身體則偏向飛球線稍右側。這雖然是基本姿勢，但為了擊出更準確的小左曲球，仍必須注意握桿方法。

握桿時右手比左手用力。如此桿頭速度才會比身體轉動的速度快。

因此，右手的握桿力度比左手強，速度也稍快。所以，桿頭也能夠快速地移動。

兩肩連線如果偏向飛球線左側的話，就難以成功地擊出小左曲球。如果能藉由下半身控制小左曲球。

方向，才算合格。但是，如果您是屬於老是做不好擊球準備姿勢的人，那麼，就請先檢查看看自己雙眼連線與胸線、或者手臂連線，是否與飛球線方向平行？

從自己的角度來看，如果擊球準備姿勢時右手比左手較往前方的話，則無法擊出小左曲球。應養成右側保持多餘空間、並與擊出方向平行的擊球準備姿勢。

揮桿時，不可以有「要擊出左曲球」的想法，以平常心揮出球桿即可！

僅憑擊球準備姿勢時營造的小左曲球軌道、以及球桿與右手臂稍快的速度，即可掌握小左曲球。

右手稍微用力。
並且加快揮動桿頭

擊出小左曲球時，右手握桿壓力稍強。

接著，想像小左曲球的打擊方式，

反覆地揮桿打擊（空揮）。

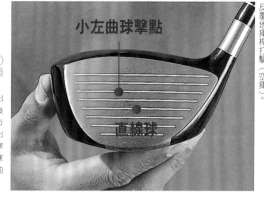

小左曲球擊點

直線球

結果重心（甜蜜點）提高，以接近球頭前端位置擊球

最糟糕的情況是，想要擊出小左曲球，卻以接近球頭後端位置擊球，也就是較下方的擊點打擊。為了避免擊出沒有距離的逆轉球，應先掌握桿面重心，再依小左曲球的揮桿軌道，用接近球頭前端位置作為擊球點。

右手握桿壓力稍高……

右手速度稍快，桿頭的揮動速度比身體轉動速度快。此時配合擊球面方向與擊出方向，即可成功擊出小左曲球。

胸線、兩肩線，
須與擊出方向平行

基本技巧是直線揮桿。擊球面朝向目標，使胸線、兩肩連線面向擊出方向（飛球線偏右側），然後直接揮桿。

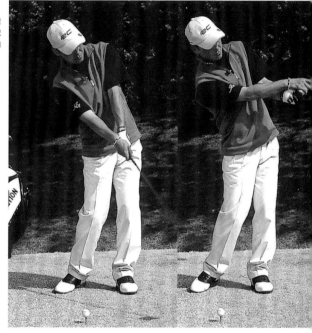

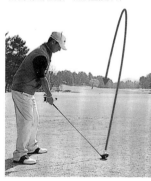

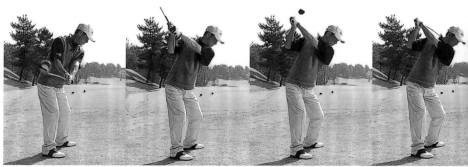

小右曲球的練習法

使用球桿：1號木桿

這不是沒有飛行距離的右曲球，而是經由控球擊出的小右曲球。它可是實戰策略上最大的武器。
特別是深為左曲球所困擾的人，請務必要學會這個技巧。

決定左側位置，
抑制擊球面回轉的揮桿技巧。

左側如果穩定，即可輕易擊出小右曲球！

球場上的1球，
等於練習場上的100球！

不斷地練習，力求像想像中的打擊與實際打擊能夠吻合。但是，球場上的1球，正是受到練習場100球的影響力所造就的。

與小左曲球相反的是，小右曲球的打擊不需要大幅揮動球桿，但必須重視身體的回轉。特別是打擊時要注意「桿頭嚴禁回轉」。

因此，以左手引導揮桿，手臂與球桿都和身體回轉同步揮出。如此一來，即可在不改變揮桿面的狀態下揮桿。

首先，使左側穩定是打擊的先決條件。接著，確實做到由左手引導著，左手握桿壓力要稍揮桿，度。

誠如班・候根所言：「高爾夫是由左側控制的」，如果能夠由左側支配揮桿，即可輕易地擊出小右曲球。

接著，是您的心情。心情表現在球路上。練習控制心情，實際上場揮出的1球，就等於是在練習場揮出的100球。這當中隱含著相當大的意義。實際打擊之前，先行在腦海中反覆演練打擊10次，如此可以提高您實際上場擊出1球時的精準

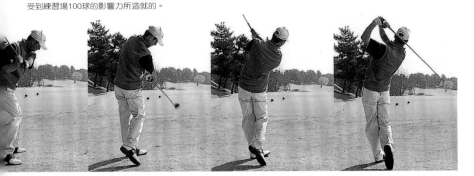

如果使用1號木桿，能簡單地擊出小右曲球嗎？

桿面仰角度越大，越容易擊出小左曲球；仰角度越小，則越容易擊出小右曲球。1號木桿原本就是適合擊出小右曲球的球桿。

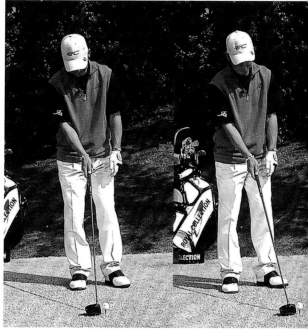

小右曲球擊點

（直線球）

即使失誤，也要用重心偏球桿頭後端位置擊球

擊球點在重心偏桿頭後端。即使失誤，也不可以藉由與左曲球有關的桿頭前端位置擊球。

以球為中心，逆時針回轉後，作好擊球準備姿勢

首先，擊球面對準目標，擊球面方向不變，以球為中心逆時針回轉往右移動。擊球準備姿勢與飛球線平行。

擊出方向設定在偏左側

與前述的小左曲球相較之下，除了擊球準備姿勢以外，變更點極少。用左手臂引導的小右曲球揮桿，收桿時球桿方向是略呈水平。（小左曲球時，略呈垂直。）

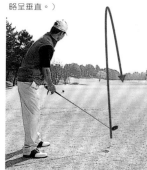

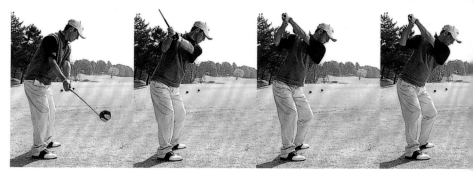

高彈道球的練習法

使用球桿：1號木桿

高彈道球以最大飛行距離飛出。這是所有球友夢寐以求的。

不改變揮桿感覺，自由自在地操控高彈道球吧！

高高的開球球梯、偏左的擊球準備姿勢。
靈活運用球桿機能，由低處往高處揮出球桿！

擊球準備姿勢偏右且稍微降低

想像高彈道球的打擊，身體右側自然稍微降低。完成由下往上擊球的準備姿勢。

長、輕、桿頭巨大化。

能擊出距離、球能在地上滾動……。是近來1號木桿的特徵。為了充分有效地運用1號木桿的這些優點，打擊時桿頭要穩定，並請由低處往高處揮出球桿。除此之外，還有多處需要注意的地方。

打擊時桿頭揮動速度快，會造成桿身彎曲。也就是說，只要能夠確實掌握住時間點，擊出的角度就會自動地大於桿面仰度，並且在此狀態下打擊出去。將球放置於左腳前方的位置上，並且在桿頭將上升軌道上擊出球的

話，即使1號木桿的桿面仰角度是8度，擊出的角度也會提高到12～13度。也就是說，只需要改變小白球的位置，即可擊出高彈道球。

另外，為了增加球桿的運動量，請盡量輕握球桿。上半身與手臂不要用力，意識放在背部，想像以背部帶動揮桿，即可自己控制身體與球桿的回轉。

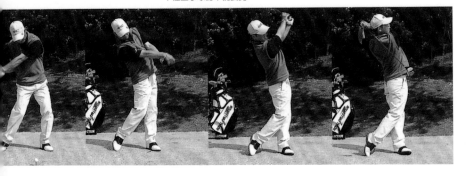

「意識放在背部」，排

除不必要的力量。

作好打擊高彈道球的擊球準備姿勢後，
只需要單純地空揮。
意識放在背部，
可以防止出現其他不必要的動作。

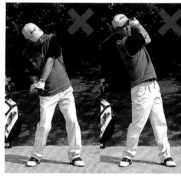

利用球桿柔軟的特性

球桿打擊時，桿頭先擊出，會造成桿身彎曲。球桿具有柔軟的特性，造成桿頭加速，加大了擊出的仰角度。因此，必須要選用適合的球桿才行。

揮桿動作不夠細膩，將導致打擊失敗

強迫由下往上打擊、或者利用手臂將球桿由下往上揮出的話，打擊的精準度將會降低，而且不僅無法擊出飛行距離，也會導致揮桿失敗。

以毫米為單位，提高、偏左、遠距地設定球的位置

小白球放在開球球座上、稍微偏左（※6毫米）、而且距離遠一點（※7毫米）。由於桿頭速度加快，所以，離心力也隨之加大。由於手臂必須伸長，所以，一定要距離遠一點。

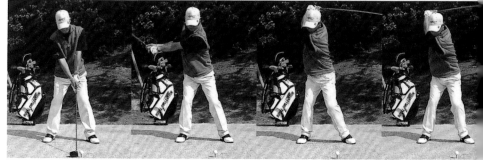

低彈道球的練習法

使用球桿：1號木桿

在強風下、狹窄、下傾斜……等的球洞，最好擊出低彈道球。
這是一個不縮短球飛行距離、且具平飛球特性的擊球操縱方法。

桿面仰角度筆直，以桿面重心上方位置打擊。
利用桿頭壓球似地揮桿擊出。

打擊低飛球時，由於頭，很快就掉落到地面上，所以球的飛行距離縮短，只好藉由球的滾動來增加距離。的確，如果開球球梯較低，擊出的彈道也會比較低，但若以桿面底部擊球的話，則具有傳動的效果，造成下旋量過多而使球無法滾動。此時，如果使用鐵桿的話，有利於下旋轉而有效地使球停止，但使用1號木桿的話，則能增加距離、減少下旋量，正是打擊低彈道球的理想球桿。

因此，以桿面重心稍高的位置作為擊球點。由於是利用稍高的開球球梯操縱打擊低彈道球的，所以，是相當高難度的技巧，頗有在練習場上練習的價值。

首先，縮短握桿

長度，不要大幅揮動桿頭，然後沿著飛球線擊出小白球。小白球位置，靠近打者站立位置的中央不完全依賴桿頭的離心力，主要是依靠自己身體的力量打擊出去的。

打擊時，體重完全放在球上，以仰角度筆直的桿面重心、或重心上方，練習下壓揮桿！

到底是要使用桿面重心的下側？還是上側？

在沒有開球座的情況下，確實擊出的機率很低，擊出的球總是會出現下旋。擊球面仰角度筆直、並以擊球面上側擊球的話，將會減少下旋量，而且能增加球的飛行距離，也能增加球的滾動。

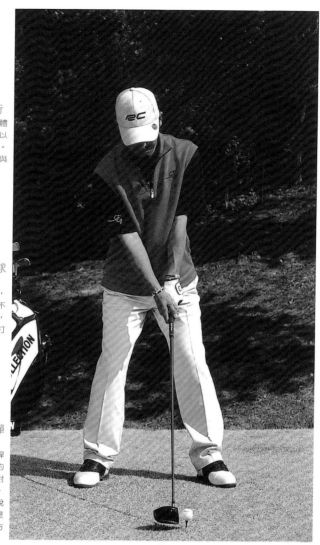

利用高開球梯擊出低飛球的打擊，可以說是超級一流的技術。

如果可以在沒有開球球座的情況下打擊，就可擊出低彈道球。但是，如果可以利用高開球球座擊出低飛球的話，就可說是更高桿的技術了。

身體與地面平行
小白球的位置，在身體前方中央處，彷彿可以從球的正上方往下看。右肩不向下傾斜，須與地面保持平行。

桿頭不動的擊球準備姿勢
握桿時縮短握桿長度，並且稍微用力握桿。不依賴桿身本身的能量，而是靠自己的力量打擊。

基本技巧與高彈道球剛好相反
與前述的高彈道球揮桿技巧相較之下，兩者的擊球準備姿勢剛好對稱。即使是低彈道球，也不利用由上往下的銳角向下揮桿打擊，而是以幾近於水平的揮桿方式進行打擊。

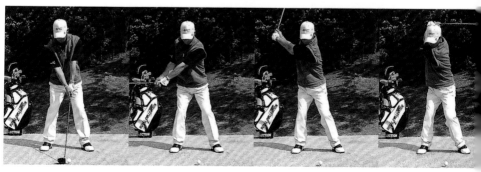

第**4**章
50碼彈道變化

從全揮桿距離的地點，到果嶺周圍。

即使是離球洞很近，但是又難以感受到距離感的地點開始打擊。

從這裡將球打到旗竿附近，是否可以一推桿進洞？將是提高成績的最大關鍵。

只要學會一般的彈道、以及高彈道與低彈道等變化，就能很有自信地近距離切球了。

控制球的「速度、高度、旋轉量、擊出路線」，是決定擊球接近目標的重要關鍵。

從掌握狀況開始吧！

就先從掌握狀況開始吧！

我的SW全揮桿是83碼，為了在更短的距離內擊球接近目標，必須在瞬間內考慮距離、路線狀況、果嶺硬度、傾斜度、草紋、風向……等各種要素，並且進行判斷才行。

若問到要判斷什麼？那就是球路與彈道。

依當時狀況，選擇最佳的擊球方式，是使球接近球洞的第一步。擊球品質乃是藉由「速度、高度、旋轉量、擊出路線」而決定的，所以，必須要確實地控制揮桿與球桿才行。

首先從空揮開始，找出明確的擊球感覺。接著，選擇適合當時擊球的球桿，以及揮桿方式。雖然是以感覺為優先的打擊，但感覺是可以越磨練越準確的！

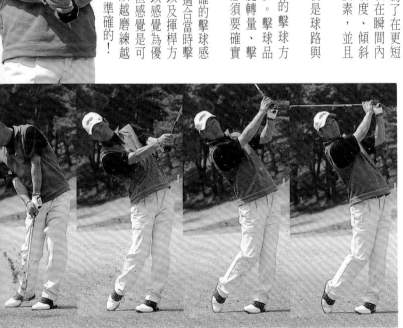

高

低

感覺，越磨練越準確！

變化各種擊球的「速度、高度、旋轉量、擊出路線」等假設，自然可以磨練出準確的感覺。

感覺，越磨練越準確！

變化各種擊球的「速度、高度、旋轉量、擊出路線」等假設，自然可以磨練出準確的感覺。

包含一般彈道的3種彈道練習

為了應付各種不同的狀況，首先要練習一般彈道的打擊感覺。接著是練習高、低彈道的打擊感覺。

感覺明確，自信滿滿

利用空揮磨練打擊感覺後，就能自信滿滿、毫不懷疑地打擊了。
對於往後的打擊充滿「自信」，是擊球進洞的秘訣。

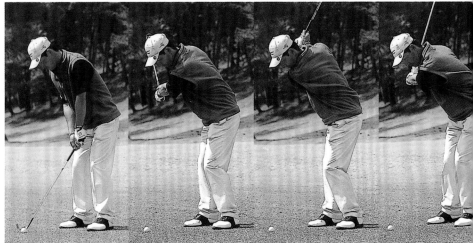

高彈道近距離切球——1

提示！

超越沙坑、或從果嶺外圍接近球洞時，高彈道打擊是有效的方法。
使用沙坑挖起桿打出一般彈道時，雖可高地擊出，
但如果是再高一點，而且有利於旋轉的打擊，
則將可更正確地使擊出的球停止。不過，擊出的球如果飛得不高，飛行距離就會縮短。
請務必充分地練習，不斷累積經驗即能準確掌握距離感。

依據什麼決定擊出角度？

打開桿面，桿頭經由球的下方，快速滑過，然後瞬間擊出的打擊感覺。

這是不明確距離的高彈道打擊。

基本技巧是打開桿面。雖然球被打得很高，而且下旋力量也很強，但球的飛行距離卻隨之縮短。

桿面打開的程度、球桿的揮動幅度、擊球速度、球的飛行速度、最後完成擊球動作的適合度、以及球的飛行距離等，都要靠充分的練習累積才能精確掌握。

高彈道球的關鍵在於桿面的打開。由於桿面的打開，使擊出的球往右邊飛出，所以，擊球準備姿勢要偏左（開放型姿勢）。此時，雙手稍微放低，桿面的打開才容易擴大。而且，由於雙手放低，所以，僅稍微與球分開一段距離。桿面的打開，反而與球靠得較近，容易形成桿頸擊球。

擊球面的擴大程度、雙手的放低、球與身體的距離等，其間的變化相當微妙，所以，必須在練習中儘量地磨練自己的感覺。

由於希望大幅揮桿，所以，當然要輕輕握桿囉！而且，打擊時的感覺是桿頭咻——地快速滑過球的下方，擊球面越是擴大，距離就越容易縮短。

擁有自信，才能大幅地揮桿！

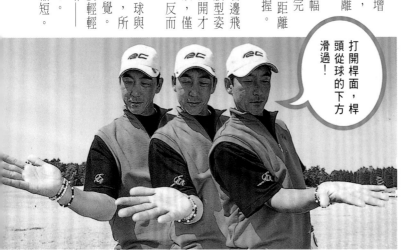

打開桿面，桿頭從球的下方滑過！

打開桿面，桿頭從球的下方滑過！
記得擊球面的揮動感覺，在擴大的狀態下揮桿，
接著，在仍然擴大的狀態下，桿頭快速從球的下方滑過。

距離縮短，所以，
緩慢地大幅揮桿。

桿面越是打開，距離越容易縮短。
如果越是擔心，距離就會越短。
打擊高彈道球時，請務必要充滿自信，大幅度揮出球桿。

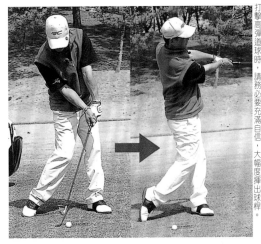

**利用雙手打擊，
太早放鬆。**
太早放鬆球桿（左），是造成擦地球、削頂球的主要原因。

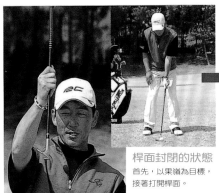

桿面封閉的狀態
首先，以果嶺為目標，接著打開桿面。

**桿面打開的話，
則會逆時針回轉**
桿面打開的話，身體相對於小白球，則會形成逆時計回轉而揮出球桿。

以桿頭從球的下方滑過的感覺揮出球桿
採取開放型姿勢。
因此，從正面來看，球的位置在偏左側，身體與球之間的位置關係，則與平常沒什麼不同。

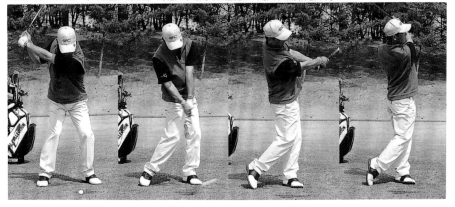

右肘支點打擊

使用球桿：沙坑挖起桿

高高往上擊出的球，很難具有方向性。即使是高彈道球，如果無法好好控制的話，
沒辦法應用在實際上場時。如何才能夠提升高彈道球的精準度呢？

固定右手肘位置，以右手肘為支點形成小圓弧。自己在這樣的狀況下，僅揮動桿頭。

再一下子就到果嶺了。攻上去吧！就在考慮的瞬間輕握球桿。這就是成功擊出高彈道球的絕對條件。

握桿壓力比一般彈道的打擊時還更輕，球桿的運動量也增加不少，如果大幅揮出球桿，大幅揮出球桿，幅度越大，擊出的高度就越高。

但是，當球桿的揮動幅度加大時，自己的身體也會跟著大幅移動，導致無法正確擊中球。適當控球使球的飛行距離不明確、且高高擊出球時，以右手肘的位置是重要的關鍵。

打擊高彈道近距離切球時，球桿也是大幅揮出的，但與右手大幅揮出的全揮桿不同的是，右手肘與身體的間隔不變，並與身體一起回轉。

為了熟練右手肘的回轉技巧，右手拿SW桿，

身體一起回轉。

與身體的間隔不變，並與

手肘後再進行打擊。

單單輕握球桿並且固定右

高彈道近距離切球時，請

於直線球的打擊，但打擊

量、與重力的關係，有助

且雙手大幅揮出。由於重

將球放在開球球座上，並

利用SW揮桿時，請

下方滑過的揮桿感覺。

自然能夠培養桿頭從球的

肘為支點練習揮桿的話，

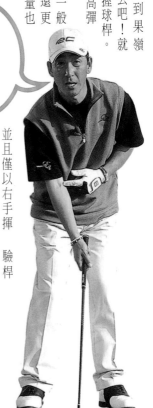

的重量，並以右手

能夠充分感受它

重的球桿。如果

SW桿是最

球進行練習。

並且僅以右手揮

桿進行練習。

驗桿頭從

球的下方

滑過的感

覺。

右手肘位置不變是很重要的！

桿面打開的狀態之下，體
己的控制之下的感覺，在
經常保持右手肘在自

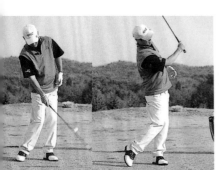

意識放在右手肘上，僅以右手臂擊球

在擊球準備姿勢中，右手肘與身體的距離保持不變直到收桿。球桿的運動量雖然增加，但揮桿本身卻是很緊湊的。

即使球桿的運動量增加，
但右手肘的運動量卻減少。

不僅是近距離切球、高彈道擊球，幾近於零的握桿壓力、與球桿運動量都增大。但是，近距離切球時，右手肘的揮動，必須控制在最小範圍內。

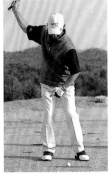

瞭解和全揮桿的相異點。

胸部大幅回轉地進行全揮桿（左）、以及右手肘與身體的距離不變地往上擊球的近距離切球之間（右），最大的不同點在於上桿頂點。

右手肘緊靠著身體的感覺

實際揮桿時，右手肘並沒有離開右腋。隨著身體的回轉，右手肘也會隨之回轉。

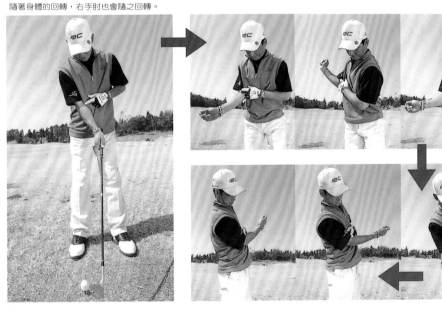

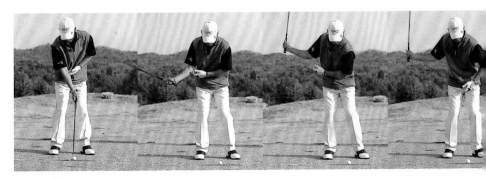

七指練習

使用球桿：沙坑挖起桿

打高爾夫球時，「想像與創造力」非常重要。特別是進入全揮桿以下的距離時，
請務必要充分活用想像力！

如何移動桿頭呢？
學習適合自己的控球方法。

特別是從果嶺周圍進行近距離切球時，要求瞬間往上擊球，並且減少滾動。

由於距離較短，是非常精密的擊球方式。驅使高爾夫球員掌握自己的感覺，展現多彩多姿的打擊技巧。觀賞職業選手的技巧、嘗試打擊，也是高爾夫球的樂趣之一。從觀賞中尋找最適合自己的方法，不但對成績有直接的幫助，也能使整場球顯得更有深度、更充滿了樂趣！

例如：大白鯊・諾曼，在擊中球後右手小指的3根手指（中指、無名指、小指）立即放開的做為瞭解適度「七指近距離切球」等，也是我經常參考偷學的技巧。

另外，不僅是右手小指側的3根手指，也有人是連左手小指側的3根手指也放開，甚至還有人是

一開始只以雙手拇指、食指等4根手指頭握桿等。

的底部在著地的瞬間，更進一步打開桿面、或像薛球，則是立即放開右手的5根手指，只利用左手支撐球桿。

方法雖然各有不同，但是，各種握桿方式都只是為了帶動桿頭移動，輕往上擊出小白球而做準備的握桿法。

無論是哪一種方法，都證明了從擊球準備姿勢開始，就必須要輕輕握桿。模仿頂尖職業球員的握桿方法，也是藉以富萊德・克布魯斯擊中貝・巴列斯提洛斯一樣打開雙膝、不移動身體輕動手臂，如果想讓球停止下來時，則可故意在打擊時，右側膝蓋往右前方凸出……。

請各位讀者也可搭配身體各部位動作，尋找到自己最擅長的擊球技巧。

參考。

不單只是握桿，桿頭力的

> 輕握球桿是所有高爾夫球打擊法的基本技巧。

觀賞錦標賽，偷學職業球員的技巧！

經常活躍在各類錦標賽的職業球員，個個都擁有獨門絕招。觀賞之餘，請好好地偷學他們擊球的精華，努力練習加強自己的球技。

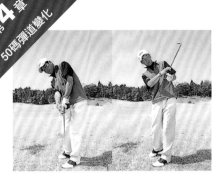

4指握桿

只利用雙手的拇指與食指支撐握球桿，然後直接揮桿。揮桿時的桿頭速度較快。

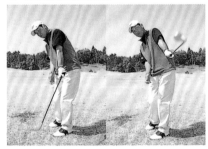

克布魯斯右手放開後收桿的打法

如果沒有輕輕握桿的話，在擊中球的瞬間，右手無法放開。

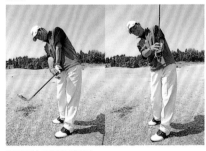

諾曼的7指握桿法

在擊中球的瞬間，右手小指側的3根手指放開球桿，能使桿頭迅速移動。

輕握球桿，
探索與自己感覺契合的擊球風格。

打高爾夫球時，並不完全是利用所有的基本技巧。在操控基本技巧之餘，也必須找出適合自己個性、感覺的獨特風格。

身體各部位的搭配組合非常重要

為尋找出最適合自己的打擊方法，請嘗試看看利用各種站姿、指法、手臂動作等的搭配組合進行練習。但最重要的是，如何使桿頭移動？接著再依據此方法決定擊球品質。

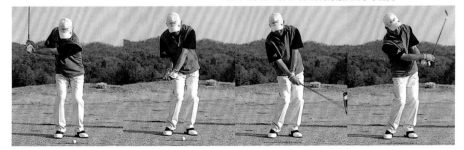

沙坑挖起桿（sand wedge）之應用
低彈道近距離切球——1

果嶺土質硬，風很強。
在這樣的狀況下，以有利於下旋轉的低彈道球最有效。
如果您只要求將球送上果嶺就滿意的話，那就請務必嘗試挑戰「進洞」的近距離切球。
因此，首先要熟練能想像球呈直線低空飛出的低彈道近距離切球打法。
如此能讓您每一回合的打擊更加綿密、更具有攻擊性。

擊出球線

球洞如果已進入您的視線，「直接進洞」的意圖是非常重要的。

利用PW與SW打擊低飛球的不同點，在於球的下旋量。能擊出低飛球，又有利於下旋轉的，就是SW。同樣是輕輕一擊，不一定要使用沙坑挖起桿（sand wedge）也可使用其他任何一種鐵桿。請依據狀況的不同，選擇最簡單的球桿、最擅長的打法。

無論如何，當球距離果嶺很近的時候，誰都希望能夠「直接進洞」。這樣的想法，就來自於對控球的自信。

低飛球的控球方法，與高飛球剛好相反。

首先，球要放在身體偏右側的地方、桿面仰角度筆直，然後抬起白球。想像著球桿運動量減少，並且以自己身體的力量揮桿。

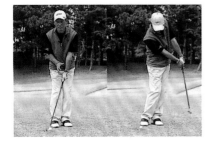

控制桿頭不要移動
擊球準備姿勢時，球就放在身體正面稍偏右側的地方。保持這樣的位置關係，不移動桿頭，以身體的力量控球。

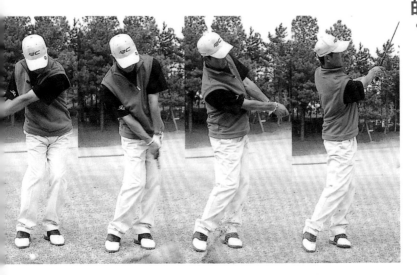

78

握桿放在左大腿內側

一般彈道近距離切球（上）和低彈道近距離切球（下）的擊球準備姿勢。低彈道打擊時，由於桿面仰角度是筆直的，所以，球要放在身體右側，握桿則靠近左大腿內側。如果揮桿在控制之下，無論是球桿改變、或者球路改變，握桿位置都是以在左大腿內側為基本原則。

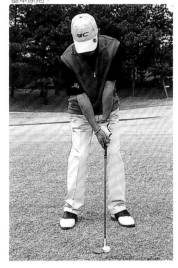

高飛球

想像球從擊球面上方滑過的感覺

桿頭從球的下方滑過的話，球就會從擊球面上方滑過。

低飛球

利用桿面攫取小白球後壓球的感覺。

在桿面仰角度筆直的狀態之下，請直接以桿面壓球。

自信滿滿，擊出球線！

果嶺附近如果沒有沙坑、或障礙物的話，請採低彈道打擊。積極達成進洞的目標。

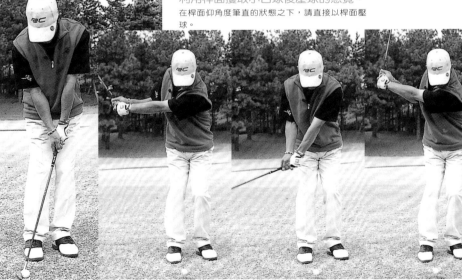

低彈道近距離切球——2
左腳加重右手打擊

使用球桿：沙坑挖起桿

減少球桿的運動量，以自己身體力量打擊出去的低彈道近距離切球。
為了能夠更正確地擊出球線，揮桿時請留意球桿不可隨意亂揮。

不是利用手指頭，而是以全身力量控制球桿與小白球！

職業選手最厭惡的打擊是，擊出自己意料之外的球。這些都是因為自己的大意，疏於管理擊出角度與下旋量而造成的失誤。因此，擊出球的速度、高度、下旋量的控制，正是進洞的關鍵。

確實擊出最佳的一擊吧！因此，球的放置非常重要。

由於桿面仰角度筆直，所以，球的放置位置比一般情況更偏右側，而且更靠近身體。擊球準備時，請記得要「將球引入可控制的範圍內」。決定好球的位置後，接著進行低空飛出形成球線的打擊練習。右手拿ＳＷ桿、左腳

> 握桿位置隨時保持在中間區

為強烈，但身體仍需隨時保持放鬆。手臂、上半身、下半身如果硬綁綁地，上述的擊球感覺也會消失。因此，首要條

球桿，操縱擊出的球，秉持著「絕對要進洞」的信念，反覆進行練習。所持信念雖然極

但此時仍要好好控制球桿，上述動作極不容易，

承受體重，然後直接打擊出去，右手手腕反轉後，桿頭停止不移動，以自己身體的回轉壓球並且將球擊出。請務必以這樣的感覺進行打擊。

件是要放輕鬆。其次是注意球意識與球桿的位置，身體重量放在左腳上，彷彿描繪線條般地將球推出。如果能夠持續不斷地進行本練習，不但能夠掌握擊出球線的感覺，也能培養出節奏感極佳的揮桿

擊球準備時，將球引入控制範圍內
低彈道近距離切球時，球的位置較偏右側且靠近身體。記得要將球引入可控制的範圍內。

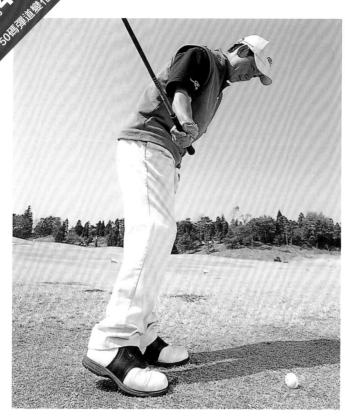

如果能夠放輕鬆的話，即可瞭解
節奏感與時間點！

本練習在於強調放鬆的重要性。

而且，包括小白球位置的擊球準備，也是不容忽略的。

反覆練習時，除了描繪出適當的球線之外，

也要掌握節奏感與擊球的時間點。

以右腳腳尖站立，更有效果哦！

為了強調身體重量應放在左腳上，所以，擊球姿勢中右後腳跟微微抬起。以這樣的姿勢進行右手打擊。雖然這樣會增加肉體的痛苦，但卻能正確瞄準球線而將球擊出。

即使揮桿幅度小，小白球還是會往遠處飛出

與揮桿幅度大的高彈道近距離切球相較之下，低彈道近距離切球的擊球面仰角度筆直，且藉由身體的回轉打擊，所以，即使揮桿幅度小，也能將球擊往必要的距離以內。重覆練習、磨練感覺，才能培養出真正的距離感。

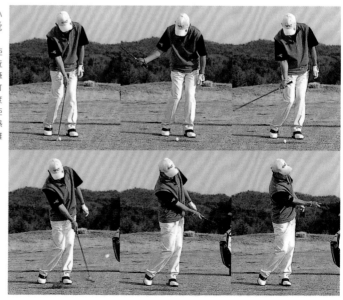

推桿式的切球練習

使用球桿：沙坑挖起桿

為培養「擊出球線」的感覺，這是職業選手福嶋晃子所練習的推桿式近距離切球。
在「絕對要進洞！」的信念之下，這是效果極佳的超級訓練。

擺好擊球姿勢後，用力方向須朝向球洞。
腦海中依循著上述的想像，開始往球洞方向推球。

本練習中，並非單純地站在球的側邊，而是站在正面對著球洞的位置上。撒姆·斯尼得風靡一時的推桿式擊球法，也就是將推桿式擊球應用在近距離切球之中。

他首先，從他打球的風格開始說明。他的上桿幅度比推桿更大，所以站立線與胸部無法完全以正面面對目標，但卻要盡可能地瞄準目標站立。在準備姿勢時，球在身體右側，是極端開放型的準備擊球姿勢。擊球時，擊球面對準目標，雙手間隔分開握桿（左、右手分開），左手手腕彎曲有角度，右手則推球使之滾動。此時意識中想像利用右手肘瞄準球洞，右手與球桿形成一體，即可輕易

> 秉持著絕對要進洞的信念，往球洞方向擊出。

地打擊出去。

接著，只要在打擊時，營造出距離感即可。最重要的是，一定要有「絕對要進洞」的強烈信念。

與一般的近距離切球打法相較之下，這種打擊法與球線之間不會產生不協調的狀況，所以，應該比較容易對準球洞。

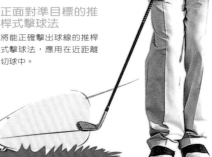

正面對準目標的推桿式擊球法
將能正確擊出球線的推桿式擊球法，應用在近距離切球中。

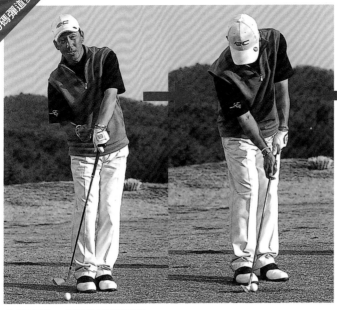

左手支撐，右手往球線推桿

由於是雙手分開握桿，所以，左、右手手臂負責的機能壁壘分明。左手手腕緊緊鎖住，右手則握桿擊出距離感。

「打算進洞」的實戰型近距離切球法。

這是以「沿著球線」為基本技巧之一推桿式擊球打擊風格的應用練習。

事實上職業選手福嶋晃子也是採用本練習法，實際上，亦深具效果。

不要擔心，上場打擊時，您也可以使用它。

即使瞄準小白球，意識仍然放在球洞上

打擊時以左肩為支點，狀似鐘擺。以此方式打擊，減少了擦地球、削頂球的出現頻率。視線雖然對準小白球，但意識仍然是放在球洞上的。

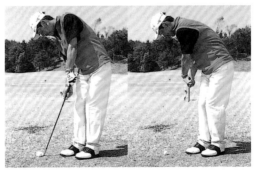

不是「打擊」，而是「推球」

打擊時，沿著球線

基本上，桿面仰角度是筆直的，對準球洞方向，推桿移動小白球。

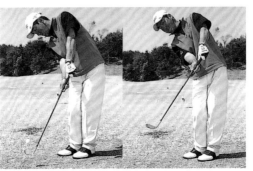

第5章
思考如何打擊的練習

雖然努力不懈地練習揮桿，可是，小白球總是沒有辦法如您所願地飛出去。
無法長時間持續揮出漂亮一擊。不擅於控制球桿。希望能夠進步再進步……。
不論擊出什麼樣的球，打高爾夫球總是有數不盡的煩惱、疑問、和欲望。
本章中將要為您介紹能夠鍛鍊打者的思考能力與想像力，進而提升打擊精準度的「思考練習」。

球位置與體重的分配。「重心位置的移動」與「球位置變化」的組合。在練習打擊的同時，順便尋找最合適的位置。

前述各章內容中，已為各位讀者介紹了各種打擊基本技巧與應用的相關練習，但是，如果想要更進一步地提升打擊精準度、增加球的飛行距離等，練習時尚必須再度重新檢視自己的揮桿動作與打擊動作。

例如：重新掌握每次上場的正確距離。
在無風、地面平坦的條件下，如果要使用1號木桿的話，球會飛多遠？會滾動幾碼？如果是使用4號木桿呢？若是使用6號鐵桿的話，結果又是如何？一般打擊的彈道高度是多少？是怎樣的球路呢？影響自己打高爾夫球時的因素還有許多呢！

改變球的位置、重心位置等，嘗試變換各種不同的變化，也是幫助自己重新檢視高爾夫球技的方法之一。

誠如前述各單元所指出的，如果將小白球放在偏右的位置的話，彈道就會變低；如果是放在偏左的位置的話，彈道就會變高。打擊者身體的方向，也有很大的關係。正確擊出球線的方法是以球為中心，順時針回轉移動的話，即是採封閉型姿勢；如果是逆時針回轉移動的話，則要採開放型姿勢，但是，此基本技巧僅適用於小白球能受控制的範圍之內。另外，身體的重心位置，如果偏右的話，則會擊出高彈道球；如果偏左的話，就會擊出低彈道球。其他，諸如球的位置、重心位置等，都有前後不同的變化。

瞄準直線打擊，卻不是直直地飛出去；瞄準中彈道球線，球卻飛得太高等等。這是因為正確的打擊方式與自己的感覺之間產生了誤差。因此，請您務必要將各項動作加以組合，逐步改變動作細節，同時反覆地不斷練習，從練習中尋找出最適合自己的球的放置位置、體重分布等。

> 改變球的位置與身體重心位置，清楚地辨別擊球的變化！

與感覺不同的時候，要先懷疑自己的感覺

無論是1號木桿、鐵桿、還是近距離切球，擊球瞄準的位置
與結果不同時，就證明您的感覺與實際打擊之間存有差異。
此時可藉由尋找產生差異的部分，進而慢慢地使結果接近您
的打擊感覺。

尋找可以信賴的擊球準備姿勢！

球的位置、體重分佈等，都可能會瞬間改變擊球品質。
嘗試藉由各種不同的組合，
尋找出對自己而言最棒的擊球準備姿勢。

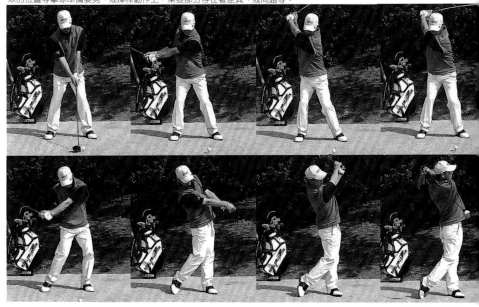

一般揮桿動作即是基本技巧

自己感覺最舒服的揮桿，就是基本的揮桿技巧。但是，如果擊出的球無法按照自己的想法飛出去時，就表示可能在包括
球的位置等擊球準備姿勢、或揮桿動作上，某些部分存在著差異、或問題等。

二人三腳擊球準備姿勢練習
意識放在擊球準備姿勢上

提示！

接下來要牢記的感覺是嘗試打擊的球路與彈道。此為第一條件。
其次是打擊的準備、擊球準備姿勢。此為第二條件。
然後，就是打擊。此為第三條件。
僅憑第一條件與第三條件，無法如擊球前瞄準一樣，正確將球擊出。
反映出自己的意識的擊球準備姿勢，即是本練習的目標。

打擊的瞄準

首先要決定的是打擊的概念感覺。
接著再以反映自己意識的擊球準備姿勢爲練習目標。

您的擊球準備姿勢。

「從右邊沙坑左側，依高彈道小左曲球的打擊方式，瞄準旗桿」，再請您的伙伴幫您檢查球擊出的球線、彈道、球路、以及球的最終目標地點等。

請伙伴幫您調整好能夠正確往最終目標擊出的擊球準備姿勢。

自己本身則是閉上眼睛，腦海中逐漸浮現出可從任何角度看見自己的立體影像，接著依照這打擊的概念影像，擺好準備擊球姿勢，並且不斷反覆練習以累積經驗。

當您能夠使概念影像成功地浮現在腦海中的時候，即可成功地依照該影像擊出心目中希望的結果。

曾經數次觀看阿妮卡‧索倫絲坦和老虎‧伍茲等人的練習狀況，發現只要從他們的擊球準備姿勢後方觀察，即可清楚地看出他們要往哪裡擊出？高度與彎曲程度如何？瞄準哪裡？球路的距離是多少？等等。那正是充滿了擊球能量的擊球準備姿勢。

決定好小白球最後的到達地點之後，牢記經過的彈道、球路，做好打擊的準備與擊球準備姿勢。正因為如此，阿尼卡與老虎伍茲才會如此卓越超群的打擊精準度。

請各位讀者也一定要好好地練習，希望您也能夠只要一看到擊球準備姿勢，就能馬上知道打擊的內容與瞄準的目標。

本文中所介紹的就是二人三腳擊球準備姿勢練習。練習時，請您的伙伴從您的後方檢視的伙伴從您的後方檢視的伙伴從您的後方檢視勢練習。

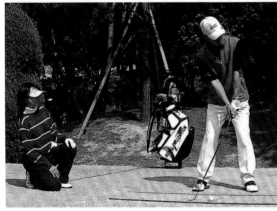
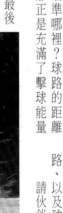

請伙伴幫您調整瞄準打擊的目標
在揮桿的過程中，請將姿勢設定為一般彈道直線球的基本姿勢。告一段落之後，接著藉由模擬擊球方向的擊球準備姿勢，檢視彈道、球路。

準確瞄準彈道、球路、目標。

自己的想法如果能夠表現在擊球準備姿勢上的話，

那麼，可以說您打擊的精準度已經提升了。

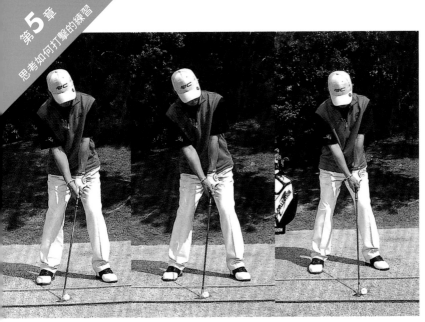

從正面觀察，您可以瞭解擊球目標的差異在哪裡嗎？

左圖為低彈道直線球。如果您的意識中打定主意要擊出小左曲球，您的身體就會完全偏向右邊。

中間為小左曲球的打擊。設定為中彈道直線球。右圖為高彈道小右曲球。

最低限度是，要能在瞬間察覺到這些擊球準備姿勢的差異。

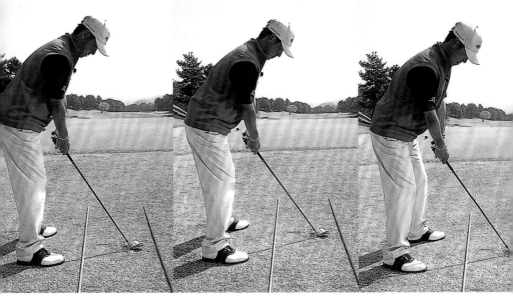

從後方觀察，您可以瞭解擊球目標的差異在哪裡嗎？

從這張照片中，不容易看出擊出的球是高彈道球？還是低彈道球？但可以知道，由左

而右分別是小右曲球、直線球、小左曲球。球被擊出的方向，決定了球路。此時如果

在加以變化球的位置，即可決定彈道的高低。

桿頭速度與球飛行距離、方向性的目標值

提示！

全揮桿、四分之三揮桿、半揮桿……。

這是用來表示球桿揮動幅度大小的名詞。那麼，揮桿力道呢？

您能夠清楚地認識自己的揮桿力道嗎？是否能夠適當地分別以「全力揮桿」、或「僅以八分力量揮桿」來表現自己的揮桿力道嗎？

唯有能夠區分使用這些表現的名詞，才是瞭解最適合自己的力道、速度的最高明手段。

瞭解全揮桿力道
先將力道區分成不同的階段進行打擊，即可瞭解穩定擊球的範圍。

有多少高爾夫球選手，是真正能夠掌握最適合自己的速度呢？即使是一位球飛行距離高達300碼的職業選手，他也不是經常以100%的力量在揮桿的。總之，他們都是在可控制的範圍內揮桿的。可是，有時是以100%的力量揮桿將球擊出，有時卻必須以120%的力量揮桿才能將球擊出。

每一位職業選手都會將自己體內的力道區分成不同的階段。也就是因為如此，他們才能維持穩定的擊球，擊出一定程度的飛行距離。

因此，本練習是幫助您瞭解最適合自己的力道、速度等的練習。

先連續擊出5球。

剛開始時僅使用40%的力道，其次是60%、80%、100%、120%的力道，共計區分成5階段揮桿力道。

請依自己的狀況，

區分力道階段。但是，40%力道的打擊中，大多會往右推出，而收桿時也會出現120%的力道，導致打擊不穩定。雖然已經盡量抑制力道了，但小白球還是沒有直直地飛出。

任何人都有打擊較穩定的力道階段。如果能夠瞭解自己「打擊穩定」的力道範圍的話，實際上場打球時，當然就能夠輕易地決定自己打擊的力道。

好好分辨40%～120%的力道差異！

分別以5階段力道連續進行打擊。
如果能夠瞭解自己可控制的力道（一速度範圍）的話，您的距離感也會比較穩定。

一般的全揮桿力道是百分之
多少？

若是「以全揮桿打擊」的話，平常不
是都120%的力道揮桿的嗎？如果改變
力道進行練習的話，可以幫助您瞭解
力道界限哦！

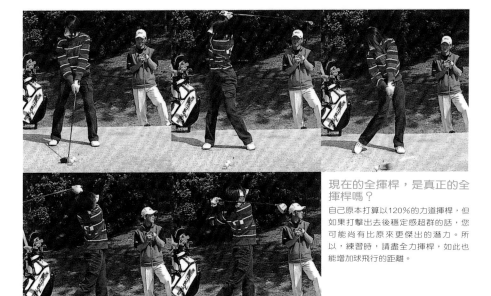

現在的全揮桿，是真正的全
揮桿嗎？

自己原本打算打擊以120%的力道揮桿，但
如果打擊出去後穩定感超群的話，您
可能尚有比原來更傑出的潛力。所
以，練習時，請盡全力揮桿，如此也
能增加球飛行的距離。

重視球桿更甚於重視力道的揮桿

提示！

高爾夫就是巧妙操縱14支球桿，如您所希望的方式將球擊出，且沿著飛球線飛出的一種運動項目。
每一支球桿，都各有其功能與性格。
如果沒有將每一支球桿的機能發揮到最大限度而揮桿擊出的話，
就沒有辦法獲得該支球桿應有的最佳結果。

A群
1號木桿1～4號鐵桿

球桿佔七成。力道佔三成。感覺被球桿甩出似地揮桿，大幅度揮出，使球高高地飛出吧！

以1號木桿為中心、以及長鐵桿等球桿群，其桿身長、桿面筆直。只是揮桿的動作，就會產生慣性力距、離心力。也就是說，這是幾支球桿本身擁有很大能量。

這些球桿的最大機能在於球的飛行距離。目的在將球桿本身的能量發揮到最大極限，並且提升球的飛行距離。

特別是1號木桿，它是所有球桿中桿頭最輕、桿身長度最長的球桿。因為如此，它大大地一揮，就能使球飛得遠遠的。由於是大幅地揮桿，所以，也必須擺出容易大幅揮桿的擊球準備姿勢。擺好這種擊球準備姿勢的第一步是，以微弱的握桿壓力握桿。而且，不要使用臂力，感覺就像是被長長的球桿甩出似地揮出球桿。

很多業餘球員以為1號木桿＝可以打得遠的球桿＝故而用力握桿，使盡全力地揮桿。但是，如此拼命地揮桿，卻帶來了完全相反的效果。如果以比例來區分的話，成功的打擊中，球桿的影響佔七成、而打者本身的力道僅占三成。如果增加自己力道的比例，反而會降低命中的機率，也無法獲得一定程度的飛行距離。

另外，3號鐵桿常被認為是最難打擊的長鐵桿代表，但是，長度卻是所有球桿中的中等長度。因此，如果能夠熟練使用3號鐵桿，就能夠掌握球的位置、穩定身體的前傾角度等等，使擊球準備姿勢日趨完美。當然，由於這是公認最難操縱的球桿，所以，如果能夠熟練操縱這支球桿，那麼，您自然也就能夠自信滿滿的了。

以1號木桿為中心的「飛躍球桿群」

近年來，除了長鐵桿之外，又增加使用木道木桿的高爾夫球員，有越來越多的趨勢。但是，使用1號木桿時，請務必記得「球桿7：力道3」的擊球概念；使用4號鐵桿時，則是「球桿6：力道4」

以球桿本身的能量，取代促使球飛出的力道

球的飛行距離，正是高爾夫球最大的魅力。為了能夠有效使用這些能夠使球遠遠飛出的球桿，請確實做到輕輕握桿、使球遠遠飛出的揮桿吧！

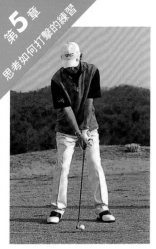

利用3號鐵桿進行擊球準備姿勢練習
如果利用所有球桿中屬於中等長度的3號鐵桿進行練習的話，可以決定球與身體的距離、以及身體前傾角度。

●各球桿別的特性──1
A群：重視球桿（自己的力道3：球桿7）

1號木桿
●目標球路、控制──直線平飛球、小右曲球
●擊球面的使用方法──自然的開放式站姿

3號木桿
●目標球路、控制──小左曲球、直線平飛球、小右曲球
●擊球面的使用方法──自然的開放式站姿

5號木桿
●目標球路、控制──直線平飛球、小左曲球、高彈道球、低彈道球
●擊球面的使用方法──開放式站姿、封閉式站姿

7號木桿
●目標球路、控制──高飛球、直線平飛球、小左曲球
●擊球面的使用方法──開放式站姿、封閉式站姿

3號鐵桿
●目標球路、控制──直線平飛球、小右曲球
●擊球面的使用方法──自然開放式站姿

4號鐵桿
●目標球路、控制──直線平飛球、小右曲球
●擊球面的使用方法──自然開放式站姿

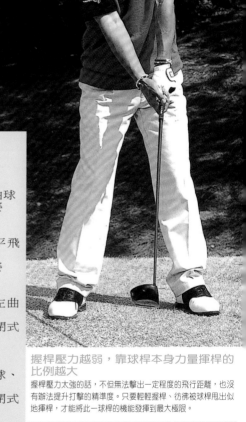

握桿壓力越弱，靠球桿本身力量揮桿的比例越大
握桿壓力太強的話，不但無法擊出一定程度的飛行距離，也沒有辦法提升打擊的精準度。只要輕輕握桿、彷彿被球桿甩出似地揮桿，才能將此一球桿的機能發揮到最大極限。

●2飛行距離的精準度目標──1
職業選手＝±1％以下
200碼時、198～202碼以下的精準度。
150碼時、148.5～151.5碼以下的精準度。
100碼時、99～101碼以下的精準度。
50碼時、49.5～50.5碼以下的精準度。

力道與球桿是5：5，重視節奏的揮桿

提示！

存在於以1號木桿為中心的A群球桿、與包括楔形球桿C群球桿之間的B群球桿，又稱為「中」長度鐵桿。

特別是6號鐵桿，在14根球桿中，其桿面仰角恰好居中間位置。

可以說是最適合揮桿的球桿。

如果想靈活運用這支球桿的話，也一定能夠提升整體的高爾夫球技水準。

B群　5號鐵桿～7號鐵桿

正因為桿面的仰角度是所有球桿的中心（6號鐵桿），是最適合做揮桿動作的一組球桿群。

前面已介紹過最適合做擊球準備動作的是3號鐵桿，但是，在B群球桿中，6號鐵桿在所有球桿中桿面仰角居中間位置。表示揮桿平面的角度亦居中間位置，也就是14根球桿的揮桿中居中位置，這就是6號鐵桿。所以，我也向各位職業選手們推薦：「要做揮桿動作的話，以6號鐵桿為佳」。

以這支6號鐵桿為中心的中鐵桿群，關於揮動球桿的能量，我自創了這麼一句口訣：「球桿一半、自己一半」。所以，用中鐵桿群揮桿時，自己的能量和球桿的能量要保持平衡，兩者比例為5：5。

方法就是「使用自己的能量」，也就是說，不是被球桿甩出的感覺，而是強調「揮動球桿」的要素。

為了保持球桿與自己的能量而揮出球桿，特別要重視的是節奏感。而且，隨時要注意揮桿時的流暢度，如果能夠舒服地揮桿，那就表示您已能充分發揮B群球桿的機能了。

練習場上的打擊練習，請以6號鐵桿為中心。如果能夠很滿意擊出想像中

的打擊動作，那麼，您也就能夠像在使用6號鐵桿一樣地使用其他球桿了。

以1號木桿為中心的A群球桿、以及短鐵系列的C群球桿，各系列球桿本身所擁有的能量各不相同。因此，初學時揮桿的比例分別是A群球桿三成、B群球桿五成、C群球桿七成的力道，請務必記得揮桿時，所有球桿皆依相同的感覺揮桿。

「中長度的球桿」最適合做揮桿動作

以「球桿：自己的力道＝5：5」的均衡比例進行揮桿，如此一來，即可一舉解決中鐵桿無法將球擊得很高、5號鐵桿與6號鐵桿的飛行距離都相同的煩惱。

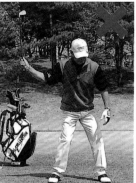

球桿與自己的力道的平衡，源自於順暢的節奏感。

正因為它是最適合揮桿動作的球桿，所以，只要依「球桿：自己的力道＝5：5」的平衡感覺，即可產生很順暢的節奏感。

也不可以用自己的力量往上甩桿

很多的失誤，都是因為過度地以自己的力量往上甩桿所造成的。因此，往上甩桿時，請記得要利用球桿的重量與重力。

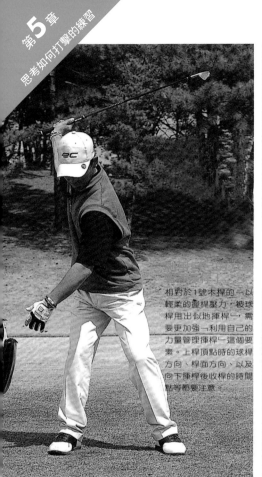

相對於1號木桿的「以輕柔的握桿壓力，被球桿甩出似地揮桿」，需要更加強「利用自己的力量管理揮桿」這個要素。上桿頂點時的球桿方向、桿面方向、以及向下揮桿後收桿的時間點等都要注意。

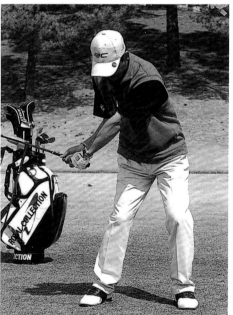

● 各球桿別的特性——2
B 群：重視節奏感（自己的力道5：球桿5）

5號鐵桿
●目標球路、控制——直線平飛球、小左曲球、小右曲球、高、低彈道球
●擊球面的使用方法——開放式站姿、封閉式站姿

6號鐵桿
●目標球路、控制——直線平飛球、小左曲球、小右曲球、高、低彈道球
●擊球面的使用方法——開放式站姿、封閉式站姿

7號鐵桿
●目標球路、控制——直線平飛球、小左曲球
●擊球面的使用方法——開放式站姿、封閉式站姿

● 飛行距離的精準度目標——2
球技高超的業餘選手（桿頭速度43～44m/s以上的選手）＝±１％左右
200碼時、198～202碼的精準度。
150碼時、148.5～151.5碼的精準度。
100碼時、99～101碼的精準度。
50碼時、49.5～50.5碼的精準度。

重視體力的揮桿控制

您不覺得短鐵桿、沙坑挖起桿是「簡單的球桿」的球桿嗎？
的確，球桿長度短、桿面仰角度大，比較容易攫取小白球。
正因為如此，希望能夠具有「瞄準目標，絕不失誤」的精準度。
這些球桿屬於本身能量較少的球桿。
需要加入自己的力量管理揮桿。

C群 8號鐵桿以下的球桿

利用自己的力量管理揮桿。
學會管理短鐵桿才算合格！

剩下的130碼，千萬不要拿起9號鐵桿就亂揮一通。有時候擊出的球或許會很接近旗桿，但其中也隱藏著看不見的危險。

包含沙坑挖起桿的8號鐵桿以下的球桿，由於桿身較短、球桿本身擁有能量非常少，反而使桿頭更顯得較重。短鐵桿、沙坑挖起桿等，無法在廣大的球道上揮桿自如的理由是，您以使用開球木桿打擊的方式來使用短鐵桿。無論是揮桿、或是擊球，這都是您沒有好好管理球桿的證據。

雖說「全揮桿是最容易調整距離的」，但是，這裡所謂的全揮桿，必須是在受管理、受控制的範圍之內，並不需要盡全力120%的力道揮桿。

C群球桿的任務是控制揮桿正確打擊更甚於距離。也就是說，在每次的擊球順序中，球被擊出的角度、速度、旋量、乃至於球線、距離與方向等，皆希望能夠加以管理。

因此，與A群、B群的球桿相較之下，其握桿壓力稍強，並且要抑制桿頭移動，以自己身體的回轉力量將球打擊

出去。正因為這些球桿的能量少、桿頭重，所以，必須以自己的力道7比球桿3的工作比例進行揮桿。

◎ 利用自己的力量控制揮桿。

短球桿的能量很小。但是，桿頭卻很重。最容易判斷錯誤，不過，所有球桿當中，桿頭最重的是沙坑挖起桿（SW）。正因為如此，更有必要利用自己的力量好好管理揮桿。

由於是短桿，所以，需要靠自己身體回轉的力量，將球打擊出去。

桿身較長的球桿，通常擁有較大的能量。如果使用的是能量較少的短桿，就要再加入自己的力量，才能夠控制揮桿與擊出去的球。

短握球桿，控制球桿。

C群球桿幾乎都屬於需控制的短桿。握桿的基本原則是，要縮短握桿長度。

● 各球桿別的特性——3
C群：重視體力（自己的力道7：球桿3）

8號鐵桿
●目標球路、控制——直線平飛球、小左曲球、控制前後飛行距離
●擊球面的使用方法——開放式站姿、封閉式站姿

9號鐵桿
●目標球路、控制——直線平飛球、小左曲球、控制前後飛行距離
●擊球面的使用方法——開放式站姿、封閉式站姿

PW・AW
●目標球路、控制——瞄準擊球、控制2階段高度
●擊球面的使用方法——開放式站姿、封閉式站姿

SW・LW
●目標球路、控制——遊戲般地使用、中彈道、低彈道、後旋量控制
●擊球面的使用方法——開放式站姿、封閉式站姿

推桿
●目標球路、控制——全心全意地嘗試練習
●擊球面的使用方法——側立擊球姿勢

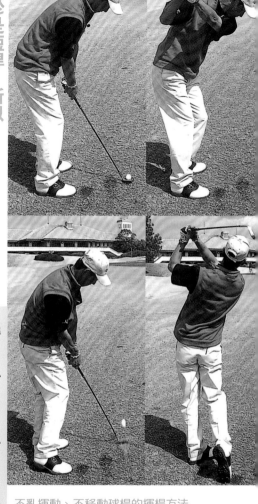

不亂揮動、不移動球桿的揮桿方法
決定好目標、彈道、球路等之後，利用短桿實際揮桿！握桿壓力稍強，不移動球桿，接著利用自己身體回轉的力量揮桿，這就是利用短鐵桿、沙坑挖起桿成功打擊的秘訣。

● 飛行距離的精準度目標——3
一般業餘選手（桿頭速度43～44m/s以下的選手）＝±2％左右
200碼時、196～204碼的精準度。
150碼時、147～153碼的精準度。
100碼時、98～102碼的精準度。
50碼時、49～51碼的精準度。

高爾夫24種控球法／江連忠著 . --初版 . --

　臺北市：靈活文化，2007〔民96〕

　　面；　公分 . --（高爾夫挑戰系列：12）

　　ISBN　978-986-7027-17-7（平裝）

　1. 高爾夫球

993.52　　　　　　　　　　　　　　　950024505

高爾夫24種控球法　　　附DVD數位影音光碟

高爾夫挑戰系列 **A212**

編　　著／江連忠

翻　　譯／周夢茹

校　　審／凌　奕

發 行 人／劉聰敏

出 版 者／靈活文化事業有限公司

地　　址／台北市和平西路三段382巷2弄19號1樓

電　　話／(02)2308-6323

傳　　真／(02)2308-5617

E - m a i l／quick999@ms67.hinet.net

郵政劃撥／19558759 靈活文化事業有限公司

香港總代理／全力圖書有限公司

社　　址／香港新界葵涌打磚坪街58~76號和豐工業中心1樓8室

電　　話／(852)24219438

出版日期／2007年2月初版一刷

設計排版／普林特斯資訊有限公司

印　　刷／普林特斯資訊有限公司

I S B N ／978-986-7027-17-7

Printed in Taiwan

DVD+BOOK EDURE TADASHI NO JISSEN! SHOT MAKE DORILL 24

© NHK Publishing 2004

Originally published in Japan in 2004 by NHK Publishing (Japan Broadcast

Publishing Co., Ltd.).

Chinese translation rights arranged through

TOHAN CORPORATION, TOKYO.,

and Keio Chultural Enterprise Co., Ltd.